U0010216

我想把歌唱好

一本沒有五線譜
的歌唱書

Isabelle Tsao　　Vanessa Tsai

曹之懿・蔡宛凌————著

IN
TRO

簡單解決你
所有唱歌問題

讓你的聲音
煥然一新

我想把歌唱好38問

上台前十分鐘該做什麼？上台應該如何穿著打扮？

在台上常慌成一團怎麼辦？好聲音是天生的嗎？

如何用最快的速度幫助聲音醒過來？如何安排演唱的曲目？

如何挑選適合自己的歌？如何唱久不會累？

如何唱到感動人心？如何唱得更穩？

如何唱長音？如何唱得更有力？

如何唱歌不會斷斷續續？如何跟朋友一起練習？

如何玩樂團？如何練習高音？

如何鍛鍊自己長時間使用聲音？如何讓自己隨時都能唱？

我有好聲音嗎？我有現場演唱能力嗎？我能唱歌嗎？

改變音色的方式和歌唱態度表現的關鍵是什麼？沙啞還必須用聲音怎麼辦？

怎麼炒熱現場氣氛？怎麼樣有效率的練歌？

怎麼樣知道一首歌的風格？唱快歌時必備的呼吸技巧？

唱慢歌時沒氣怎麼辦？唱歌和身體有什麼關係？

唱歌要如何像講話一樣清楚？唱歌時如何正確使用身體？

現場怎麼試音？該怎麼照顧聲音呢？

樂譜一堆怎麼辦？歌手上台要注意什麼？

歌手如何使用麥克風？歌手跟樂團總是搭不起來怎麼辦？

聲音生病了怎麼辦？

讓我的熱情陪伴你完成夢想，
一起把歌唱好！

♫♪♪ 作者 ── 曹之懿（ROCKER Isabelle Tsao）

擅長樂風：
Hard Rock，流行福音歌曲

「我想把歌唱好」是我心中一直以來想要做的事情。小時候的成長過程非常孤單，爸爸媽媽都在做自己的事情，留下孤單的我，在家只有音樂和電視機陪伴。上小學之前，我已經學會用唱盤放出音樂，戴上耳機邊聽邊唱，卻聽不見自己的聲音。我不擅長說出內心的感受，但是藉由歌曲的旋律、歌詞，以及音樂的編曲可以幫助我把心中的吶喊、想說的話和情感透過一首歌唱出來、說出來。從小學一年級開始，可能因為聲音比別人還要大，所以老師就選我進入學校樂團裡唱歌，每當上音樂課時，我就會被拉去練團，一直到小學畢業前，每周都在練習學校活動要表演的歌曲。

長大後，我想要上音樂學院，因為我想把歌唱好，想要更好地表達歌曲中的意境氛圍和體會歌詞中所傳遞的訊息，並透過我的聲音完全地表達出來。所以我到音樂學院裡請專業的老師，幫助我做正確的發聲練習。透過學校的課程嘗試唱不同風格的歌，找出自己適合的曲風。我的個性，因為唱搖滾的歌曲而變得開朗狂野，學會釋放、獲得自由，我從來不知道自己可以這樣唱歌、擁有這樣的嗓音。因為音樂讓我改變，開始教唱歌後，面對不同的歌手和唱片公司時，我可以幫助他們找到屬於自己的tone和歌路，讓他們也能把歌唱好。

在我心中沒有任何事情可以停止我對歌唱的熱情。但2015年底，我的身體出現小中風的病癥，我突然發不出聲音，右手右腳完全沒有知覺，我心想這一生已經不能唱歌了嗎？兩個月後，我感覺情況好轉，在高雄巨蛋的舞台上表演，發現唱歌時會大舌頭，下巴有一點緊且不太靈活，我的視線也開始忽遠忽近，但當下依然無法阻止我專注地演唱，我仍舊唱出歌曲中所要傳遞的訊息和情感，一氣呵成地完成演出。如今，雖然我的動作比起以前不是那麼靈活，仍然沒有停止我對唱歌的熱情，這幾年唱到高音時，會有類似腦衝血的感覺，但是沒關係，就這樣吧！我還是能夠繼續唱，能唱多久就是多久！感謝上帝讓我能夠繼續唱下去。

時間來到2019年4月，我的頸動脈裝上了支架，裝下去的那一刻，我感受到喉嚨裡面有異物感，特別是吞嚥的時候，伸展下巴時，我能感覺從喉嚨到耳朵裡都有支架的存在。當我轉動頭部時，相同的感覺持續著，我心裡想：「我又不能唱歌了嗎？我不能再唱搖滾歌曲了嗎？」但我還是持續地練唱下去，即便是喉部一直感覺有東西卡著，但以前所做的發聲練習、暖嗓，這些保養的基礎都還在我的肌肉記憶裡，所有花在練唱的時間全都沒有白費，我感受到我的身體是不會忘記怎麼唱歌的，我還是會繼續不斷地唱下去，因為這是我這一生的夢想。

《我想把歌唱好》這本書，裡面有著我追逐夢想時所有的心血結晶，我相信這本書也能夠幫助你完成夢想，讓心中所有的吶喊和說不出來的話，甚至不知道自己應該要走什麼方向，都能夠透過學習歌唱來幫助你找出神所創造獨一無二的你。很期待透過本書和我的影音教學影片，能夠幫助你把歌唱好，陪伴你一起把歌練好！

現任：約書亞樂團主唱、專輯配唱製作人、詞曲創作人／精通語言：英語、國語、上海話、粵語／學歷：Musicians Institute Hollywood美國好萊塢音樂學院流行歌唱學院畢業／師事：Jodi Sellards 歌唱老師（陶喆、張惠妹、孫燕姿、蕭亞軒等藝人的歌唱老師）／著作：《歌唱敬拜一級方程式》、歌唱工具書《變身歌唱達人的關鍵十課》、歌唱系統教學教材／經歷：富邦講堂講師、中原大學講師、TCA音樂學苑歌唱老師、Magic音樂發生中心歌唱老師、洛杉磯大專盃歌唱比賽冠軍、台灣道明美國學校全校音樂獎、2020年傳藝金曲獎入圍專輯、配唱製作人、主唱、詞曲創作／演出經歷：2005年至今約書亞樂團全台灣及亞洲各地巡迴演出、葛萊美獎得主Kenny Loggins同台合唱／擔任演唱會和聲：張惠妹、孫耀威、鄭少秋、萬芳、蔡琴……等藝人美國演唱會／曾教過的藝人：S.H.E、炎亞綸、王宏恩、梁文音、張芸京、陳芳語Kimberly、王心凌、郭采潔。

信心、期望和愛，讓你突破自己

♪ 作者 —— 蔡宛凌（女高音 Vanessa Tsai）

專長：
古典跨流行歌唱法老師，音樂劇、歌劇、合唱團和敬拜團聲樂指導

我很喜歡唱歌。^_____^

從當嬰兒時起，我就是個可以天天哭超過八小時，吵到隔壁巷子鄰居都來跟我爸媽抱怨，但還是不會「燒聲」的孩子。懂事開始，我就自然而然可以背出每一首我聽過的童謠。上學後，唱電視主題曲與鄧麗君的老歌，成為全家最愛的娛樂。我似乎對於唱歌就是有種割捨不了的情感，我不僅愛唱給自己聽，更愛看到唱歌時別人幸福的微笑。

我很喜歡唱聲樂，因為總覺得可以唱出很多國的語言，以及扮演多種角色很酷。沒有麥克風的演唱對我來說，是能與人展開一種更貼近也更真實的距離和方式。而唱流行歌也是我的興趣，因為藉著曲子我能抒發內心最深處的話。

而教唱歌對我來說，更有一種不可取代的魅力。因為我在每個人的身上都看到一個夢想，一個專屬於他個人的獨特計畫。

而什麼是成為一個歌手的必備條件呢？我常被問到這個問題。唱得好？有不可取代性？有身材？有臉蛋？有人脈？其實，這些都是，但卻也不只有這樣。

幫助學生認識自己是誰，找到屬於自己的特色與舞台，快樂地做自己，這是我工作上最大的滿足。

從小我受的是扎實的古典聲樂訓練，後來因著教出來的學生在歌唱比賽都拿下不錯的成績，而延伸進流行音樂圈做配唱製作和唱片製作。也隨著作品們都拿下好成績，進而在北藝大電影系教授聲音表演，將發揮聲音魅力的方法做系統化的教學。

我是個嚴格的老師，在專業上要求完美，我一點都不會讓步，但教學生都秉持著對學生有信心、期望和愛的三個原則。

第一次看到學生時，我總是對學生有無比的「信心」，覺得學生可以做得比現在更好。而過程當中我也會抱著最大的「期望」，來陪伴以及挑戰更突破自己。而從頭到尾不管學生是否做到別人眼中的一百分，我還是會不放棄地「愛」他。我想也就是這份熱愛教學的感動，讓我不停地寫書、教唱以及成為一個訓練歌手老師的教練吧！

書中我不只用聲創教育坊系統的教學方式來分享如何建立歌唱基礎，也透過自己學唱歌的每一個故事，與大家分享唱歌路上的喜怒哀樂。

祝福你也一起來享受唱歌的喜悅！

現任：聲創教育坊負責人、國立台北藝術大學電影系聲音表演講師、ISSAC ENTERTAINMENT配唱製作人、敬拜團主領訓練講師／曾任：漢聲廣播〈音樂沙拉吧〉凡妮莎愛唱歌主講人、國立政治大學第十屆駐校藝術家、兩廳院歌劇工作坊成員、中文聲樂大賽首獎得主中華民國聲樂家協會會員／學歷：國立台北藝術大學音樂系碩士班（聲樂組）畢業聲樂師事：唐鎮教授、邱麗君教授／著作：《歌唱敬拜一級方程式》、教會敬拜讚美工具書《變身歌唱達人的關鍵十課》、歌唱系統教學教材《沙崙紅玫瑰》，與作家施以諾、鋼琴博士蘇逸珊聯手演奏古典心靈SPA音樂專輯／經歷：從五歲得到第一個歌唱比賽冠軍就開始獨唱與參加合唱團表演，1992~2000 與高雄世紀青少年合唱團一起演出，並擔綱音樂會獨唱部分，1998~2002 陸續獲得高雄市與全台灣聲樂比賽獎項，2002~2008 每年暑假都教導超過百人的才藝品格營青少年歌唱課，2004~2005 獲國立台北藝術大學關渡新聲獎───室內樂與協奏曲聲樂組優勝，2006 擔任台灣出席加拿大國際合唱節的聲樂家，並巡迴台灣演出孟德爾頌「仲夏夜之夢」的獨唱，與台北中央扶輪社合唱團合作取得第一屆扶輪合唱比賽冠軍，與國際指揮巴貝里與北藝大交響樂團合作演出歌劇選粹之夜。2004~2007與國立台北藝術大學管弦樂團多次合作演出歌劇選粹，並多次獲選參加美國紐約大都會歌劇院現任副指揮家朱蕙心，國際名聲樂家迪禮拜爾、朱苔麗……等大師的大師班聲樂示範講座／練唱祕訣：每天睡很飽，生活中用大笑練發聲以及多親近大自然、呼吸好空氣。

來自古典音樂界的誠懇祝福！

多年經驗分享，一定使你成功！

宛凌是我在北藝大教導七年的學生，是一位聰明可愛的女孩，性情活潑開朗，是一位虔誠的基督徒，熱愛上帝、人和唱歌。在校期間表現優異、熱心助人，組織能力特強，是一個認真負責的學生。現在是全力付出的老師。她將多年累積努力得到的經驗與大家分享。宛凌，妳的用心會使妳一定成功！老師祝福妳！

【台灣聲樂界重量級前輩・北藝大聲樂教授】唐鎮

為宛凌的新書獻上最大的祝福

無論古典或流行，永遠都要喜歡唱歌！

【歐洲流行音樂界聲樂名師】Maria Brojer馬利亞・布洛耶

一本活潑生動，內容正確的書

對讀者來說，這是一本十分活潑生動且友善的書。
書的內容資訊很正確，對喜歡唱歌的人會是一本實用的好書！

【聲樂家・《人聲的奧祕》作者】康美鳳

讓我們快樂地唱首歌

2008年秋天，我們邀請宛凌老師在北藝大推廣教育中心開課，當時我們就認為這樣教學主題與宛凌老師的課程規劃，一定會獲得廣大迴響。果然，宛凌老師親切爽朗的授課風格，輕鬆地跟學生打成一片，她的教學三原則：信心、期望、愛，讓學員在自信與快樂中一步一步創造自己的夢想。她的班上同學包括了有兩個小孩的媽媽、餐廳駐唱歌手、電視剪接師、心理輔導老師、美語班主任……每位學員在她的課堂上都獲得極大的成就感與學習的喜悅。

每個禮拜的歌唱課時間，宛凌老師的教室就會傳出各種歌曲的伴奏音樂與學員練唱的歌聲，讓校園增添一種奇妙而愉悅的歡樂氣氛。不需要正襟危坐，不需要埋首苦修，宛凌老師從古典聲樂出發，發展出的「沒有『譜』的歌唱方法」，讓任何人都可以享受歌唱的喜悅。

宛凌老師的這本書，就跟她的課程一樣，沒有艱澀的學理講述，而是充滿著對於「唱歌」這件事最基礎、實用且簡單的步驟與知識，讓只要是喜歡音樂的人，都能夠透過這本書，自我訓練或加強，慢慢建立起自己的信心，開展最大的潛力。最終，站在眾人面前唱歌，也就不會是難事了。

開口大聲唱歌，實在是一件令人身心愉悅的事啊，請加入我們，跟著宛凌老師一起快樂地唱首歌吧！

【兩廳院藝術總監】劉怡汝

來自流行音樂界的好評推薦！

謝謝老師讓我們找到我們的發聲位置！

那個位置讓我們征戰了無數的演唱會！

【亞洲女子天團】S.H.E

不只能把歌唱好，更會以意想不到的方式成長！

我記得第一次聽到之懿唱歌是在神大能布道會，當時我整個人被震懾了。在上過她的課之後，我才發現自己要學的東西還很多，但能向這樣有才華又有耐心的老師學習真是很幸福。任何讀了這本書的人，不只能把歌唱得更好，更會以意想不到的方式成長。恭喜之懿！上帝祝福妳。

【名歌手·演員】Vanness吳建豪

簡單易懂的歌唱工具書！

感謝在台灣也有這樣一本簡單易懂的歌唱工具書，相信你可以很快學習並應用許多重要技巧，期待它成為你的大補帖。

前【F.I.R樂團】主唱詹雯婷

讓你找到唱歌的信心！

歌唱要唱得快樂是需要方法的，這本書絕對可以讓你找到唱歌的信心。我自己親身體驗。

【名歌手】王宏恩

不管你在歌唱的哪一個階段，
這都是一本很好的工具書！

之懿老師累積好幾年的教學經驗，自身也是表演者，我想這樣的經歷不是一般人有的！從MI畢業之後就投入到教學領域，在台灣流行音樂全盛時期於幕後配唱領域當中扮演很重要的角色。

這本書不私心的跟大家分享很多歌唱最基本的技巧，唱歌本來就不是一步登天，想要把歌唱好真的需要有好的底子。但是不管你在歌唱的哪一個階段，這都是一本很好的工具書！

【名歌手】璽恩

關於唱歌的學問很多，但一點都不複雜！

我是碧恩（Giselle 赤咲），關於唱歌的學問很多，但一點都不複雜！

當時為了要錄製台灣電影《強大的我》主題曲，而認識了宛凌老師，老師給當時沒有受過歌唱訓練的我很大的啟發。原來要唱好一首歌是有非常多的學問在裡面，且值得鑽研。從此以後開啟了我的新世界，整個人提升了一個檔次，在每個學習與表演的機會中都全力以赴！過程當中老師也給了我滿滿地支持與愛，讓我建立了自信，對唱歌也比以往有更多的熱情。

自己成為老師之後，感受更深刻，這份關懷和感動也是我想要效仿與延續，希望喜愛唱歌的大家都能開口大聲唱出自己喜歡的歌！

【動漫歌手】Giselle 赤咲

一本適合初學者也適合經驗豐富表演者的書！

身為一個飽受恩膏的使女，之懿是台灣最令人驚豔的歌手之一。她過去泰半的時光裡向全球最棒的幾個歌唱老師學習唱歌的藝術，現在她在樂界是最受歡迎的歌唱老師之一，也訓練出許多台灣知名歌手。無論你是初學者還是經驗豐富的表演者，這本書教的技巧絕對能讓你唱得更好！

<div align="right">

【前麻吉團員】艾德華

</div>

沒有華麗的形容詞，沒有誇張的讚嘆！

之懿是最棒的老師！

<div align="right">

【流行音樂創作歌手】魏如昀

</div>

感謝主！看過她那在舞台上的魅力嗎？

相信你（妳）一定會因此而深深被震撼！

<div align="right">

【知名演員】林道遠

</div>

一本好書應該要擁有三個條件：
「專業、易懂和馬上用」

好的書就是好的禮物，送書的文化跟送禮、送花的文化一樣重要；而一本好書應該要擁有三個條件：「專業、易懂和馬上用」。

推薦此書原因，除了蔡老師是我多年在教會音樂敬拜中，認識少數能有效率地把音樂專業融入其教學經驗的人，也是讓人在短時間內能有好學習的老師。

在我長期醫師生涯中，體認到音樂是具有穿透力，且有醫治療效，好的音樂可以改變血液的內分泌，增加人體的改變動力，並促進身心靈的健康。

《我想把歌唱好》再版就是繼續讓音樂有影響力，值得大家來閱讀。

【台北靈糧堂靈糧敬拜團團長‧衛福部基隆醫院院長】林慶豐

因為能再度把歌唱好，讓我重拾唱歌的信心和快樂

「宛凌老師幫助我找回對唱歌的信心和樂趣。」

在去國50年後退休回台灣，每每遇到要唱歌的場合總是不自在，低音下不來，高音又抓不準，對少年時最愛的歌唱總是推三阻四，能躲就躲。

兩年多以前開始跟著宛凌老師學習，在老師諄諄善誘和沒有壓力地引導下，從發聲、用氣、音準、表情到節奏的基本訓練，漸漸地我的聲域擴展了，高音穩定了，重溫經典舊歌，也學到新的流行曲調。因為能再度把歌唱好，讓我重拾唱歌的信心和快樂，不但敢在公眾面前高歌同樂，也拉近與新舊朋友們之間的距離，每週的歌唱課程更是我最期待的快樂時光。

【中華智仁勇童軍協會第三、第四屆理事長】崔愛思

之懿老師說：

為什麼要唱歌？

你是一個表達能力不好的人嗎？你是個不會說話的人嗎？你是個文筆很好但不會說話的人嗎？你是個不敢在人前站出來的人嗎？在聚會的場合裡你總是不知道該做什麼嗎？你想要有更大的格局嗎？你想要參加歌唱比賽嗎？你想要唱不同類型的歌嗎？你想要做樂團主唱嗎？沒錢上歌唱課而想要學唱歌嗎？你想在舞台上表演嗎？你不會看譜而又想學唱歌嗎？是不是只能用聲樂的方式練習歌唱呢？我想唱搖滾或爵士怎麼辦？我相信你一定想知道所有問題的答案。現在告訴你這本書可以幫助你有個最容易練習歌唱的方式。保證一定懂，從國小以上的人都非常地適用。

唱歌一定要有目的嗎？幹嘛一定要有目的，不是高興就好的事嗎？對於我來說，我從小就喜歡唱歌，是因為音樂和歌詞能代表我當時的心情，幫助我抒發自己說不出的情緒或是代表了某一種時刻的意義。小時候一個人在家裡沒人陪我玩，只有爸媽的唱盤陪伴我，所以在我幼稚園時，因為常聽英文歌，不會英文的我開始會說一點英文了。長大了一點後當我開始了解歌詞的意義時，對唱歌更加地興奮了。其實我從未想過要做個歌手，只是因為我很小就很愛唱歌，我也獨自一人在家看著電視機裡的余天唱〈榕樹下〉學他的抖音而開始會抖音的技巧。所以很多人從小就鼓勵我去做歌手，但這也不是我學唱歌的目的，我也沒做歌手。當初去音樂學院，是因為覺得如果我學唱歌，一定會唱得更好，當我去學習時，開始鑽研不同的歌唱方式，用自己問問題然後找答案的方式來學習和調整自己不同風格的歌唱方式，我覺得我做最好的事就是唱歌。

唱歌一定要有感覺，感覺什麼？感覺音樂，感覺每個樂器的彈奏與融合，感覺每個字，感覺歌詞給自己的個人感受是什麼或是代表任何情況的意境。唱歌一定要有態度，知道態度再分辨音樂類型、歌詞和意境。所以唱歌時口氣的態度是非常重要的！當你會唱出對的口氣態度時，連你平常的說話方式也會改善許多喔！無論你是屬於哪種類型的人，你只要知道唱歌不是要跟人比較，而是要讓自己更快樂、健康，唱歌是個非常好的運動喔！對音樂感覺越多和歌唱得更好，就能幫助你更有自信和找到自己的品味。不要設定唱歌為了什麼目的，因為歌唱是我們與生俱來就會的。好聽或不好聽，自己覺得好就好，不需要別人來下斷語。讓我們天天享受在音樂和歌唱裡，就能在這充滿壓力的世代找到抒發的方式和解脫。

宛凌老師說：
找 到 自 我 新 價 值 的 時 代 已 來 臨

每一年我都會去不同的高中、大學評歌唱比賽，這群熱愛唱歌的同學們奮力演出只為了一個夢想——我要證明我有屬於自己的獨特！在激烈的競爭與密集的訓練中，學員們突破最多的地方不只是歌藝，而是耐挫力。因此回到原崗位的時候，待人處事的態度也變得不同了。

我也有不少學生是上班族，問他們為什麼要學唱歌？他們總是很認真地告訴我說：「我要我的老闆看見我!!若是我可以在尾牙或者是聚餐的時候唱得好，我就能更有機會！」

大環境在不景氣中怎麼辦？你更需要有競爭力！要怎麼樣更有競爭力？你需要多一個表現的技能讓別人記得你!!

即使面臨改變，或必須轉換跑道，把學習唱歌當作社交技能與自我療癒的過程，充電是你休息時最好的選擇。適度發展自己各種的可能性，其實你可以變得很不一樣！

聲音是我們每個人每天要使用的工具，無論是如何聲音保健、如何歌唱、如何訓練自己發聲到發現自己的魅力……等，這些都是每個人必備的生活能力。

我有一些老師以及老闆級的學生，他們工作都來不及了，但上唱歌課從來不缺席。問他們為何這麼拚？他們總回答我說：「不懂在員工或學生面前唱歌，怎麼能跟大家拉近關係呢？如果不懂得怎麼保養和運用聲音，那怎麼有發言權呢？」他們讓我看到卓越的祕訣：「凡事比別人多準備一點。」小至人人會唱得生日快樂歌，大至每年排行榜上前三名的歌，他們都一定會超前部署。

即使你是已經有音樂相關的背景，經過這本書系統化的教學，也會讓你對學唱歌有新的認識喔！開始在問卷中挖出你的答案吧！

問卷1

我能唱歌嗎？

Q	喜愛唱歌程度大調查	YES	NO
1	我喜歡唱歌		
2	我覺得唱歌的時候很開心		
3	我喜歡跟大家一起去唱歌		
4	我很喜歡聽音樂		
5	我一個人的時候常常喜歡哼歌		
6	我唱歌完後心情有抒發的感覺		
7	我很喜歡看電視的歌唱節目		
8	我有時候一開始唱歌就會停不下來		
9	我覺得唱歌讓我很滿足		
10	我希望可以學習更多唱歌技巧，把歌唱好		
11	我希望可以有機會更多在台上唱歌		
12	我希望我可以有往唱歌及表演發展的機會		
	你有幾個題目的答案為「YES」？	總計	

0-3

你是可以從更多認識自己的聲音，到更多認識自己歌唱能力的人喔！ →挑戰問卷2

4-8

你是個超愛唱歌，且可以開始學習歌唱技巧的人啦！ →挑戰問卷3

9-12

你是可以在唱歌上挑戰自己，並且更多找到自己舞台魅力的人耶！ →挑戰問卷4

問卷 2

我 能 唱 歌 嗎 ？

Q	聲音症狀大調查	YES	NO
1	我常常會感到疲倦想睡覺		
2	我不喜歡喝白開水		
3	我喜歡吃冰		
4	我喜歡吃超辣		
5	我喜歡喝可樂或烈酒		
6	我會抽菸		
7	我喉嚨常常乾乾的，起床喉嚨乾燥，有腫脹感		
8	我聲音常常講一下子話就沙啞		
9	我最近音量變小了，無法大聲說話		
10	我最近感冒疲勞，無法發出平常的聲音		
11	我無法輕鬆地說話，一定要很用力才能發聲		
12	我的聲音忽然變低沉		
13	我的聲音在唱歌後會變高，且無法用低音		
14	我的音域越變越窄		
15	我常喉嚨痛		
16	我說話時常常感覺呼吸不順暢		
17	我的音調忽高忽低（會分岔）無法控制		
18	我的聲音越變越刺耳，發弱音時會出現雜音		
19	我常有痰，且我常常清喉嚨		
20	我的聲音幾乎完全沙啞無法發聲		
	你有幾個題目的答案為「YES」？	總計	

16-20 紅燈 bad
你的聲音很可能受傷了！ 你該讀→聲音保健急救班

11-15 黃燈 dangerous
你的聲音已經有潛藏的問題了！ 你該讀→聲音保健入門班

6-10 藍燈 attention
你可能有些不好的發聲習慣喔！ 你該讀→聲音保健初階班

0-5 綠燈 safe
恭喜你有健康的聲音！ 你該讀→聲音保健進階班

問卷 3

我 是 唱 歌 達 人 嗎 ？

Q	歌唱實力大測驗	YES	NO
1	我每天至少聽一小時音樂		
2	我可以不看歌詞完整唱完一首歌		
3	無論在哪裡歌聲總是吸引我的注意力		
4	我喜歡跟朋友去KTV唱歌		
5	我參加過樂團或合唱團		
6	我可以完整做完「聲音保健進階班」中的肌肉練習		
7	我可以吹氣讓衛生紙保持在牆面超過十秒		
8	我可以用彈唇練習唱一首歌		
9	我可以做出一首歌的咬字分析練習		
10	我可以一次做完快速短呼吸兩百下		
11	我一週至少有做一次有氧運動（運動到會喘）		
12	我喜歡挑戰聽各種語言各種類型的音樂		
13	我常常喜歡學唱新歌		
14	我可以完整分析一首歌的歌唱表情		
15	我可以嘗試用不同的共鳴來詮釋歌曲		
	你有幾個題目的答案為「YES」？	總計	

0-3 紅燈 bad

你是新手喔！要有耐心從歌唱基礎學起！你該讀→歌唱入門班

4-8 黃燈 dangerous

你有唱歌的潛力！來練肌肉鍛鍊與腹式呼吸吧！你該讀→歌唱初階班

9-12 藍燈 attention

你可以挑戰自己在歌唱上更上層樓！練出好聽的共鳴！你該讀→歌唱進階班

10-15 綠燈 safe

舞台離你更近了！ 這是你準備屬於自己主打歌的時候！你該讀→歌唱技巧班

問卷 4

我 有 現 場 演 唱 魅 力 嗎 ？

Q	舞台演唱能力大解析	YES	NO
1	我會去聽演唱會		
2	我練唱時會在鏡子前並加上律動唱歌		
3	我有參加過歌唱比賽		
4	我常在超過十人以上的公開場合演唱		
5	我有一個當明星的夢想		
6	我每週至少看一個小時的歌唱或娛樂類節目		
7	我打開報紙和網路一定會看影劇版		
8	我跟朋友常常會討論有關音樂圈的事（不是八卦）		
9	我會練跳舞和注意肢體動作		
10	我常會看當季的流行趨勢		
11	我常會注意新歌MV		
12	我有為自己排過一場演場會的曲目		
13	我常會練習使用麥克風的技巧		
14	我有設計自己的穿著打扮		
15	我有自己的樂團（或者會的樂器）		
	你有幾個題目的答案為「YES」？	總計	

0-3 紅燈 bad
你是新手喔！開始學習上台前的預備吧！你該讀→現場演唱訓練入門班

4-8 黃燈 dangerous
勇敢的踏上舞台！來學習如何與樂團合作吧！你該讀→現場演唱訓練初階班

9-12 藍燈 attention
不斷爭取更多的上台機會吧！來學習如何帶動現場氣氛吧！
你該讀→現場演唱訓練進階班

10-15 綠燈 safe
現場演唱是你明星夢的開始！這是訓練你現場演唱實力的時候！
你該讀→現場演唱訓練技巧班

★ ★ ★
CONTENTS

PART ONE

聲音保健篇

你知道我們全身最忙碌的器官是什麼嗎？是你的嘴巴！要吃要喝要講還要在你鼻塞的時候幫忙你呼吸。你有過生病到完全講不出話來，只能用寫字和比手劃腳跟人溝通的經驗嗎？其實你只要失聲三天，當你望著滿滿的筆記本以及寫字寫得很痠的手，你就會發現可以正常說話真的是一件幸福的事情。

既然聲音這麼的重要，當然聲音保健是最重要的一個課題。聲音保健有許多的要訣，許多耳鼻喉科醫生也會給你一些建議處方籤。雖然各家說法不一，也有很多的醫生偏方與口耳相傳的喉糖讓大家趨之若鶩，但找到與自己身體相處的方法，保持心理的健康與唱歌的信心，是必備的法則。

很多老師都會教導用唱歌的方式來說話，或是用說話的方式來唱歌，主要目的都是要你找到屬於自己健康的聲音，而不是不知不覺地模仿別人。從小你會模仿父母的聲音講話，練歌可能會聽唱片模仿音色。但找到自己的聲音跟穩定發聲的方式才是學唱歌的開始，這比練了多厲害的技巧都還重要。

你的聲音是很寶貴的，因為上帝創造你是獨一的！當我們更能意識到自己是上帝的傑作，我們就會更懂得好好保養以及運用自己的聲音。讓我們來看看怎麼在日常生活中養成好聲音吧！

① 聲音保健入門班

好聲音是天生的嗎？ 生活小細節‧保健大學問

常要用聲音的人最容易遇到的就是在關鍵時刻失聲，所以聲音保健的概念就更加重要了！以下透過不同的層面與大家分享好好照顧自己聲音的祕技，但很重要的是，不要因為上台的壓力而對聲音的狀況過度敏感，一直覺得自己生病，且隨便服藥。其實保持身體的健康和心情的愉快就是最好的聲音保健法。祝福每個常用聲音的人都可以健康喔！

養成好聲音的關鍵

1.睡覺保養

對聲音最好的呵護是——充足的睡眠。對於身體組織以及精神系統來說，睡眠的目的是要我們身體自然恢復與修補，所以早點睡，儘量不熬夜才是保養聲音最好的方法。

為什麼我常常剛睡醒會沒聲音？
「濕度」以及「溫度」是最直接影響聲音和身體的兩項重要環境因素。「濕度」會最直接影響到口腔黏膜以及鼻腔黏膜，「溫度」則最直接會影響到氣管。

如何知道濕度？

過乾：呼吸的時候鼻孔裡面覺得乾甚至痛，會不由自主地想要輕輕咳兩下。
過濕：枕頭和被子會覺得很重不蓬鬆，且覺得空氣悶悶的，身體黏黏的。

濕度不佳該怎麼辦？

過乾：

點子A　在房間裡用噴霧槍往空氣中多噴一點水。

點子B　預備濕毛巾或者水杯在床頭或出風口平衡空氣中的濕度。

過濕：

點子A　開除濕機，但要注意不要在睡覺中開除濕機，會容易因空氣過乾而沒聲音。

點子B　房間若是有對外窗或者落地窗，打開窗戶讓房間裡有多一點陽光並且通風，或者是開洗手間的抽風機讓房間的空氣是有循環的。

換季時我的聲音常常不舒服怎麼辦？

如果是在一個日夜溫差大或者室內室外溫差大的環境中，睡覺時要注意頭、脖子、口鼻，以及腳和膝蓋的保暖，帽子、圍巾、口罩以及襪子都是很好的保暖工具，如果容易有鼻子和氣管過敏的體質就要避免選擇有細毛或者會掉毛的毛料材質，減少因為過敏性的症狀引發的不舒服。

♪♫ TIPS ♪♫

睡覺前喝一杯常溫的蜂蜜水（約一茶匙），可以讓自己睡得更好，而且有很好的潤喉效果。

為什麼我晚上一吹冷氣早上聲音就會沙啞？

冷氣是在旅行和出外的時候最要注意的一環，如果是在連續需要用聲音的情況下，要避免自己的床是在出風口正吹的位置，冷氣機的濾網需要檢查一下是否有很多灰塵，濾網需要乾淨吹出的風才不會有飄浮物引發過敏症狀。

為什麼我常常覺得睡醒脖子好痠，
而且我講話時都不自主的會聳肩？

睡醒容易脖子痠，重點在注意枕頭的高度。躺下感覺一下枕頭的高度，檢查自己在放鬆躺平時脖子不會懸空，下巴不會壓住喉嚨並且有大約兩個手指的距離才合格。**肩頸的放鬆可以幫助在睡覺的時候聲音完全地恢復。**但若是睡覺時常常無法放鬆，平常就容易聳肩。當然常常緊張或者是情緒激動也是肩頸痠的主因，參考P36〈身體的放鬆與保養〉讓你懂得更多肌肉放鬆祕訣。

小態度

抗壓力—不要成為貼滿別人評語的標籤人

還記得宛凌老師第一次有機會可以跟大型管弦樂團合作的時候，心中真是興奮極了，你想想一百多個頂尖的音樂家現場用他們的專業跟你對話，整個台上接近上億元的樂器幫你伴奏，當時心中好緊張，因為只要唱得慢一點或音不準，換來的就是長長的噓聲或者成為茶餘飯後的笑話。那陣子一看到指揮棒就會吐，即使只喝水都吐，但是這個過程大大提升了抗壓性，學會了不讓過多的批評蓋住了原本的自己，不要成為貼滿別人評語的標籤人，而是肯定自己的存在價值。放棄夢想等於連自己都不相信自己會成功。因此有健康的自我形象是抗壓的第一個要件喔！

2．生活保養

我常常覺得喉嚨乾乾癢癢的怎麼辦？

人體中水分佔了70%。在人體中水有兩個重要功能：傳送養分和清潔器官，位於喉嚨和鼻子的共鳴區有許多的黏液，因此隨時需要水分的滋潤以達到良好的共鳴。所以**保持喉嚨濕潤是擁有好聲音中最重要的一環**。

建議A　注意自己要不斷補充水分，不是只有大口喝水，要小口小口含在嘴裡慢慢喝，讓喉嚨常常濕潤。

建議B　可以含維他命C片或是喝檸檬水，用微酸刺激唾液分泌，讓自己常常是在唾液充足的狀態下。

建議C　不要喝過量的咖啡或者是茶，咖啡因是很強的利尿劑，喝過後會想上廁所，使人體內的水分流失較快。也因為興奮的精神狀態會讓自己暫時忘記疲憊，但自己的聲音就會容易過量使用。

沒有辦法喝水但喉嚨乾癢怎麼辦？

聲帶是肌肉，所以在上台前或者需要用聲音的重要時刻，放鬆喉嚨肌肉的運動是最有立即效果的。

動作A 想像嚼口香糖一樣的嚼舌頭。這個動作可以很快刺激唾液分泌，而且不容易被發現，是在台上喉嚨乾但要講話的祕密武器。

動作B 隨時做肩頸的拉筋讓喉部肌肉放鬆。參考P36〈身體的放鬆與保養〉。肩頸放鬆運動加上有規律的深呼吸，能減少專注在不舒服上，會讓肌肉放鬆，聲音立刻亮起來。

動作C 聲音沙啞或有無法控制的抖音時，試著吐舌頭，將舌尖往下巴的方向用力伸長，持續五秒後放鬆，再重複動作A。重複三次舌根和喉部肌肉延展，放鬆後的肌肉會重新記憶發聲位置，如同運動拉傷後的肌肉，需要重新歸位與鍛鍊的復健程序一樣。

我沒有感冒，但是聲音總是沙啞，
而且聽起來有很多氣聲，這樣有救嗎？

通常聲音沙啞有很多的可能。但是不要在還沒有到耳鼻喉科照喉鏡之前就自己嚇自己。以下是針對長時間沙啞的人給的建議。

第一：聲帶天生有破洞

老師曾教過一位學生，天生聲音就啞啞的，唱高音總是要換假聲不然唱不上去。那時候我就跟他說要去照喉鏡，並且要有心理準備——聲帶可能天生有問題。隔天他沮喪的帶著醫生給他的聲帶照片來找我，說醫生跟他說這輩子不可能唱歌了，可是他超級喜歡唱歌，所以那個晚上他哭得很絕望。但我跟他說，上帝不會放棄你，所以你不可以放棄自己！於是我們用我在這本書上整理出的每個練習開始了一連串的聲音復健，他從真聲只能唱五度音，一個月內就到可以唱十度音，後來甚至可以飆高音，並且他勤練歌唱技巧，沙啞嗓音反而

成為他的特色，讓許多人對他歌聲印象深刻。因此，無論你天生條件如何，只要有耐心持續做聲音矯正以及發聲練習，還是有唱歌的可能，因此不要輕易放棄唱歌的夢想喔！

第二：生病的後遺症

你是不是曾跟老師一樣有這樣的經歷：感冒一段時間或者是支氣管發炎一段時間後，即使不咳嗽了，喉嚨也不痛了，但是聲音還是沙沙的，無法很清亮，而且唱到小聲或者是尾音時，常常會斷掉或者是出現分岔的聲音。

生病後的聲音復健跟肌肉受傷後是一樣，要重新學發音的方式以及讓喉嚨的肌肉重新適應可以唱高音，立刻來試試看吧！

動作A　用湯匙將舌根往下壓如催吐一般，不需要太用力，但是要感覺到喉頭往下，每壓一下支持十秒，讓肌肉記憶。重複三到五次。

動作B　含水哼歌練習。含一小口水在嘴巴裡，如同漱口一樣把下巴抬高，以不嗆到為前提，慢慢含著水唱歌，訓練自己不嗆到並且唱得清楚。

第三：過度使用所以已經受傷了
（長繭、長瘜肉或者是有水泡……）

在藝術界的宛凌老師，身旁總是充滿專業衝衝衝並且情緒戲劇化的朋友。而最常發生的一件事，讓一個表演者忽然武功盡廢就是「永遠的失聲」。聲帶的生病症狀是：**長時間紅腫、長水泡、長瘜肉、長繭**。所以絕對不可以輕忽自己喉嚨不舒服的前兆，提早就醫提早治療。

如果聲帶已經生病也不要害怕，宛凌老師的聲帶也曾經因為過度地使用而長過兩顆瘜肉，而且瘜肉大到聲帶完全無法併攏才發現。老師當時仗著會用發聲法

掩飾自己沙啞的症狀，而遲遲不休息也不去看醫生。當去看醫生的時候症狀已經很嚴重，醫生要老師當場住院開刀，但是身為歌者，加上當時還在念研究所，若是開刀，勢必要放棄聲樂演唱碩士學位。而走到絕境的時候，宛凌老師讓自己完全禁聲三天，每天三餐吃消炎藥，只要是醒著的時候就不斷地禱告，求上帝的醫治。三天過後老師去參加一個禱告會，很想開口禱告但是沒有聲音，心中深處吶喊：「耶穌，我希望我這輩子還有機會可以開口來讚美您!!」

忽然慢慢地有一點聲音了，禱告會結束後便開始可以大聲講話了，朋友和宛凌老師都嚇了一大跳。那時用最快的速度衝到醫院再一次照聲帶，沒想到聲帶完全地恢復，連醫生都一直問發生了什麼事。因此老師相信，即使你也正在經歷這樣的病痛或絕望，信心可以幫助你醫治你，願發生在老師身上的醫治同樣也祝福你！

因此在聲音發生狀況的時候不要慌，一定要先完全地休息與禁聲，即使要開刀，也需要多位醫生認同病情嚴重的程度再決定。

為什麼有時候吃完東西會忽然沒聲音？

很多人說學唱歌不能吃辣吃冰吃炸，那人生還有什麼樂趣？宛凌老師必須說，你說的這些東西我都吃。哈哈！但是祕訣在於不要在錯的時間吃。

叮嚀A　避免在長時間講話後吃辣、吃冰和喝冰的飲料。因為長時間使用後喉嚨會呈現疲憊紅腫的現象，刺激性的食物會造成發炎加重，易造成隔天的聲音不適。

叮嚀B　在長時間用聲音中避免喝刺激性或者氣泡性飲料（可樂、啤酒……）

叮嚀C　避免在使用聲音前吃喉糖以及喝甜的飲料，以免造成痰多需要清喉。

 小 態 度

放鬆力—去按摩或者做會讓自己開心的事

只要在音樂工作裡，老師就會忘記什麼是時間，所以常常會忘記要休息。但是年過25歲後，老師開始體認不太能連續熬夜的事實。

如果你是一個常把時間表排滿滿的人，放鬆力是你不可缺少的態度。放鬆就像是保養一樣，再好的東西都需要保養。而放鬆就是讓你有續航力的關鍵喔！

感謝力—每天都為自己可以活著，可以經歷一切大小的事情獻上感謝

感謝是打開希望的鑰匙。在面對大的瓶頸時，就操練自己要不停止地感謝。早上起來要感謝超過十項事情再起床，睡前也感謝一天經歷中的十項。不用一個星期，這種感謝的心就會成為最谷底時最有力的幫助，而瓶頸也跟著改變了。其實只要心態變了，世界就會變得不一樣了。

2 聲音保健初階班

該怎麼照顧聲音呢？ 每日必做養聲祕笈

照顧自己聲音的關鍵在於了解自己的聲音狀況並用對的方式改善。

聲音不適的過程通常是這樣：
使用過度→痰多→鼻塞→只能用嘴巴呼吸→喉嚨變乾→聲音沙啞

觀念一

聲音使用久了會疲憊是正常的！就有如走路久了一定會腳痠一樣。但是增加肌肉的鍛鍊可以幫助自己的聲音使用時間更持久。

觀念二

通常聲音的疲憊和生病是不一樣的。所謂「生病」是指休息超過三天聲音仍無法恢復，並且感到疼痛不適，有如此的症狀才適合用吃藥來緩和，若症狀是長期的，需要配合醫生以及聲樂老師來幫助恢復。

各階段聲音不適緊急破解法：

痰多
多喝水，特別是溫水，但注意不可過燙。這時要注意減少講話，並且要不斷提醒自己深呼吸，以防進入下一個階段。

鼻塞

這代表鼻咽腔的軟組織以及黏膜已經開始發炎。初步症狀的時候可以透過肩頸喉的放鬆運動舒緩這個症狀。

只能用嘴巴呼吸

持續用淡鹽水或生理食鹽水漱口、洗鼻子，或吸熱蒸氣，這些都能舒緩喉嚨紅腫的症狀。記得在這個階段時要戴上口罩，不要迎面吹冷風，因為喉嚨沒有平衡溫度以及過濾灰塵的功能，所以不要讓喉嚨在這個時候二度受傷。

聲音沙啞

聲音沙啞最重要的是休息或者看醫生，若真是不能休息，也不方便看醫生，可以到藥局買消炎藥救急，但是要避免過量使用，並且減少持續過量使用聲音，影響到正常的健康恢復期。

小態度

愛是最大的力量，
如果我們在每天的生活中沒有愛，
那我們活著是為了什麼呢？

愛是生命的泉源也是本質。當我們明白我們是被愛的且有能力愛人，那人生當中就會在凡事上更有安全感。在愛裡沒有懼怕，愛既完全就把懼怕除去了。讓我們一起在朋友、家人與生命裡來經歷這些不同層次的愛，且在當中都享受這一份心靈的平安！

3 聲音保健進階班

如何讓自己隨時都能唱？

暖身六步驟─身體的放鬆與保養

頭頸肩的拉筋

頭頸肩的拉筋是幫助常常過度忙碌的現代人最好的放鬆。有時候長時間坐著或者是緊張，會不自覺地聳肩或者呼吸很淺。但通常頭頸肩的肌肉一放鬆，鼻塞就通了，聲音也就開了。

♩♫ TIPS ♪♫

- 注意所有的吸氣都用「鼻子吸」，吐氣時用「嘴巴吐」，嘴巴呈現〔u〕口型。
- 在練習中有任何身體不適的狀況，記得要先讓自己停下來休息喔！
- 與你的同伴一起做，彼此督促調整到正確姿勢以及堅持到底。
- 配合輕音樂做，心情會更舒暢喔！
- 每個步驟慢慢做，且有持久的耐心，才能達到最好的效果。

STEP **1**

頭部拉筋——
暖聲必備運動

吸氣六拍，吐氣六拍，重複三次

*** **注意事項** ***

A. 不要一次太過用力。

B. 吐氣時以手掌在頭部加壓。

C. 使頸部的肌肉向左／右拉45度角。

D. 重點在均勻吸吐氣，不可憋氣。

STEP 2

頸部拉筋——
唱完歌必做的放鬆運動

吸氣六拍，吐氣六拍，重複三次

*** 注意事項 ***

A. 不要一次太過用力。

B. 吐氣時加壓。

C. 要用整個手掌壓在頭部。

D. 加壓使頸子往下拉。

STEP 3

肩膀拉筋 ——
幫助打開上臂肌，
讓你吸氣「吸更多」

吸氣六拍，吐氣六拍，重複三次

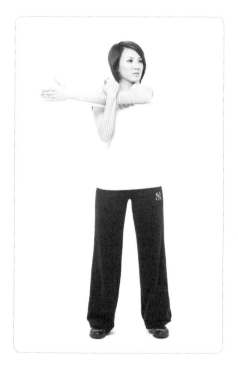

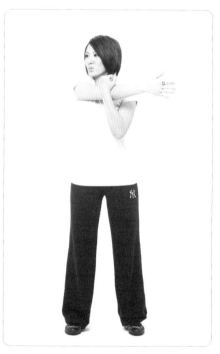

***　注意事項　***

A. 左右手交替做。注意不要聳肩！

B. 下巴要對準壓住手臂的上臂。

C. 吐氣時增加壓手臂的力量。

D. 吸氣時維持拉筋位置，但是吸氣要吸滿。

腰與腿的拉筋 & 站姿訓練

腰與腿的拉筋是幫助大家找到身體的平衡點。有些人有脊椎側彎與長短腳的毛病也可以在這個拉筋中被發現。身體的平衡是唱歌找到施力點很重要的一環，身體有對的施力點，唱高音就會變得很容易，且能展現power！

♩♫ TIPS ♪♫

A　在高音唱不上去的時候，可以用腿部拉筋的姿勢來練歌，高音會又穩又亮喔！

B　當轉假音或頭腔有困難時，可用腰部拉筋的姿勢練唱，你會發現卡住的聲音能很快地鬆開喔！

腰部拉筋——
打開下背肌讓呼吸更有張力

吸氣六拍，停住六拍，吐氣六拍，重複三次

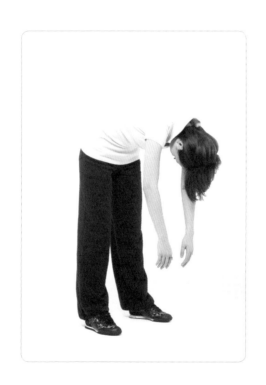

***** 注意事項 *****

A. 需要均勻的吸氣，不能在前四拍就吸飽停住。

B. 停住的時候感覺自己的身體。

C. 記住這個氣吸滿的感覺以及帶動的肌肉。

D. 嘴巴要像含一個白煮蛋一樣，不要讓喉部緊縮。

E. 吸／吐氣時每一拍要均勻。

F. 注意頸部要放鬆垂下。

STEP 5
腿部拉筋——
找到身體的平衡

吸氣六拍，吐氣六拍，重複兩次

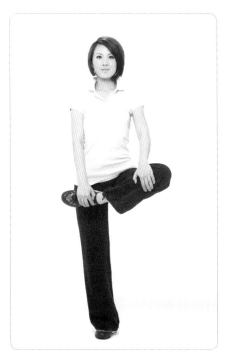

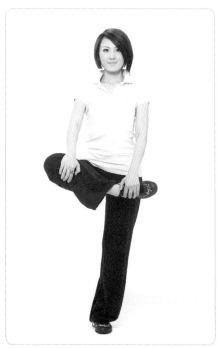

* * * 注意事項 * * *

A. 先單腳懸空找到平衡後再扶住腳踝。

B. 扶住腳踝後再把懸空的小腿平舉。

C. 需要不斷拉直脊椎維持身體的平衡。

D. 眼睛要向前方看。

STEP 6 站姿訓練——
找到在台上標準的站姿

靠牆站立，頭部、肩膀、臀部
以及腳跟要貼牆

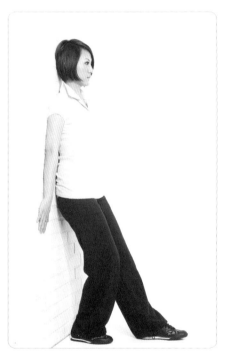

*** 注意事項 ***

A. 兩手手掌打開平貼在牆上。

B. 眼睛直視前方。

C. 往前走一步時，
注意維持貼牆時背部的感覺。

結語：

以上的幾個小練習都非常適合每一天使用，無論是唱歌前後，矯正自己的姿勢，或者是保養自己的身體健康，這六個步驟都十分地實用，但是有意志力持續地去做，才是改善聲音的關鍵喔！

意志力─唱歌的路上不能缺少的一個準則就是「堅持」

宛凌老師進到藝術大學時，最記憶深刻的就是生病的時候上唱歌課。大學一年級有一次病得很重，由於從炎熱的高雄，來到冬天都創全台灣最低溫的淡水讀書，第一年在適應新環境時，身體說什麼都不聽話，咳個不停，看了醫生也不見好轉。那次咳到頭昏眼花，所以就帶著醫生開的證明以及藥袋去琴房給聲樂老師看，希望可以請假。老師只短短地說了一句：「如果妳不是歌手，妳現在就可以從琴房走出去。歌手是不請假的。」宛凌老師當場傻住了。內心大喊著：「不管如何我是歌手！絕對是！」那股意志力支撐著自己上完課，並且這個教訓讓我到現在都受用不盡。老師謝謝您！
補充：老師當天使用很多重新調整呼吸以及用氣的發聲法來幫助放鬆，讓咳嗽可以減緩且能夠唱歌，因此意志力與發聲技巧兩者是並行的，缺一不可喔！

4 聲音保健急救班

I. 聲音生病了怎麼辦？ 聲音常見問題解答

聲音的症狀及早發現及早治療，問問自己：有哪幾項聲音的危機在我身邊？

1. 起床喉嚨乾燥，有腫脹感　參考P34〈聲音保健初階班〉

季節交替或是氣候不穩時，記得睡前在床邊放一杯水，調和空氣中的濕度，另外脖子加上一條絲巾再睡，就可以避免一起床就失聲的狀況。

2. 講話常常一下子就沙啞

儘量減慢講話的「速度」，句子與句子中間需做短暫的停頓，千萬別一開口就像機關槍一樣，連響不停，這樣就可以大大減低一下子就沙啞的狀況喔！

3. 音量變小了，無法大聲說話

回想一下，自己是否使用適量的音量說話，講話不要每個字都加重音，讓自己清楚地表達，不是用力地表達。

4. 感冒疲勞，無法發出平常的聲音

感冒時儘量減少聲音的使用，手機「請·關·機」，重要的事對方一定會留言的！衡量自己的狀況非必要說話的時候，透過紙筆和簡訊來傳達是最好的。這段期間是聲音休養期，是讓自己重新調整腳步的好時間喔！自律堅持到底，一定能快快好起來的！

5.無法輕聲說話，一定要用力才能發聲

注意聲音需要休息，工作時避免滔滔不絕，工作之餘避免長時間聊天或打電話，並且說話時要保持脊椎挺直，不要因為彎腰駝背或躺著講電話，而發聲失去用氣與支持。特別注意別一直用氣音講話，這樣聲音傷害更重，因為聲帶容易被風乾。

6.聲音忽然變低沉

聲音忽然變低沉，可能是疲憊或者是心情低落的反應，給自己排一個休假，就能很快恢復的。也有人是長時間聊Line或者是在激烈的自我對話中，雖然你聲帶沒有發話，但是你的喉部肌肉是緊縮的，因為你一直想像在對話，如此，你也會因為喉部肌肉太緊繃而聲音低沉。另外，不要讓自己陷入在聲音低沉太久，不然容易因為聲帶使用不當，而引發別的疾病喔！

7.聲音過高

通常聲音變高，是在你唱了很多歌以後，或者是你高亢的說話後，這是一個提醒你要休息的訊號喔！平常要多多認識自己的聲音，當自己聲音開始有變化就要注意。養成健康的發聲法和暖嗓習慣，能夠讓自己比較不會疲憊，也比較不容易沙啞喔！

8.音域變窄

由於職業需要或工作性質的關係，需大量說話使用聲帶者，應特別注意講話的習慣，使用最省力而有效的發聲方式，來達到溝通的目的，音域變窄不是短期的問題，是長時間使用不當或者是身體正在變化，這時候你需要找聲樂老師，幫助你調整發聲法。

9.喉嚨痛

因感冒引起的鼻咽喉發炎，透過看醫生吃感冒藥和休息很快就能恢復。若是長期的喉嚨痛，則需去有喉鏡設備的診所照喉鏡喔！

10. 說話時呼吸不順暢

你需要鍛鍊身體喔！散步、游泳……有氧運動是最佳的選擇。游泳時，冷水會刺激呼吸的深度，對抗水壓的呼吸方式，可以強化肌肉群。可是，如果跟我一樣是旱鴨子，到大安森林公園或山上，慢跑或走走都是不錯的！但是不可以一邊跑一邊說話，讓冷空氣直接進入嘴巴喔！

11. 音調忽高忽低（音分岔）無法控制

使用適當的音量說話，避免過低的音調，以減少發聲時聲帶阻力和聲帶緊張，避免去唱一些音太高或太低的歌曲，讓聲帶恢復原有的彈性。

12. 聲音變刺耳，發弱音時會出現雜音

注意說話時情緒的穩定性，在情緒極度高昂時，如盛怒、悲傷，應避免無限制地發洩。如果這種狀況已經持續一陣子，你需要找老師幫助，重新調整說話的位置。

13. 常有痰，會想清喉嚨

咽喉有乾燥感、異物感或壓迫感時，切莫刻意去「清喉嚨」，習慣清喉嚨易造成黏膜充血，喉部的感受就越不舒服。認清「聲音濫用」的情況，比如：在吵雜的環境中，可能會在無形中很大聲講話而不自覺。每句話的第一個字輕鬆地發聲，避免用頸子的力量「擠」出來，必須學習呼氣由腹部收縮，然後很輕鬆地說出來，養成講話時放鬆的習慣，這樣生痰的狀況會大大改善。

14. 完全無法發聲

對早期聲音疾病的症狀要有警覺性，並做適當的處理，若已經到了完全無法說話，一定要去分辨是哪種類型的失音。若是水腫，可以請醫生開消炎的藥，再禁聲三到七天就可以復元。若已經是結節和瘜肉也不要輕易開刀，宛凌老師經歷過因為過度服事而聲帶長瘜肉，但是透過禱告、休息、禁聲、與醫療，重新教導自己使用聲音！因此若你也有同樣的疾病，第一步一定要先從禱告開始讓自己安靜下來！聲音一定可以慢慢恢復的！

II. 沙啞還必須用聲音怎麼辦？

有效的護嗓藥物及物品的使用

這些方法是幫助你加速恢復，但還是無法取代安靜休息喔！

1. 醫生開的消炎藥

優點：迅速恢復。

缺點：一般人上台前常因為心情緊張，而造成喉嚨不適，故容易於上台前會慣性服藥，導致身體上的負擔。

2. 喉片

優點：可以自由選擇於「聲音使用後」，能幫助生津潤喉，讓聲帶休息。

缺點：市面上有非常多選擇，但不一定有效或可以長期食用，且大部分喉糖成分過重，故「使用聲音前」食用，對聲音不一定是好的幫助。

--- ♪♫ TIPS ♪♫ ---

1. 藥的主治功能在消炎、鎮痛、消腫上。
2. 最好是從植物或大自然萃取的藥。
3. 儘量是食品等級的用藥，以防過度食用。

3. 暖暖包熱敷

優點：講話太多或者唱太久時，可以敷在鼻子或喉嚨，能快速幫助喉嚨胸口的肌肉放鬆，以及有效針對使用過度的鼻塞症狀改善。

缺點：對於疾病沒有直接療效。

4. 漱口發聲法

優點：當聲音太緊時，可以用常溫的白開水或黑咖啡，可幫助消除輕微症狀的水腫，像漱口一樣含在口中，發出聲音或音階，讓聲帶併攏，肌肉適當地放鬆。

缺點：若是用有糖分的飲料來做練習，可能會生痰，讓狀況更嚴重，因而使聲音更沙啞。

5. 維他命 B 群

優點：是恢復體力以及上台抗壓的必備品，也是增強免疫力以及保健呼吸道不可缺的維他命。

缺點：要注意服用的時間，有人服用後會過 high 睡不著。

6. 雞精、能量飲、元氣茶

優點：可以補氣以及幫助體力迅速恢復，是我上台前半小時必喝的秘密武器。

缺點：對於疾病沒有直接療效。

7. 杏仁茶、羅漢果、八仙果、澎大海

優點：對支氣管弱或容易喉嚨乾癢的人很有幫助。

缺點：氣味特別，有些人不敢喝。

小態度

安靜力—每週有一天的安息日讓自己充電

一個無法安靜的人是不可能唱好歌的。因為雜亂的思緒以及不停止地說話，只會分散你的力量，讓你在上台最關鍵的時刻無法將力量集中，也讓你無法專心在腦筋裡彩排上台的每個橋段，因此總犯著重複的錯誤。休息是為了走更長遠的路。老師常常在遇到瓶頸的時候就給自己放大假，去大自然走走，一個人去喝充滿浪漫的下午茶，找一本已經很久想要靜下來讀的書，以及寫一封信給自己。適時地沉澱生活，才能更認識自己要的是什麼。

PART TWO

歌唱技巧篇

1 歌唱入門班

I.唱歌和身體有什麼關係？

認識身體的分區功能

要學唱歌之前，第一點當然是要知道自己的樂器是什麼啦！

照照鏡子，對！就是要看看你自己的身體！它就是你最棒的樂器！

在你的想像力裡為自己身體照一張X光吧！

發聲與共鳴區（control）

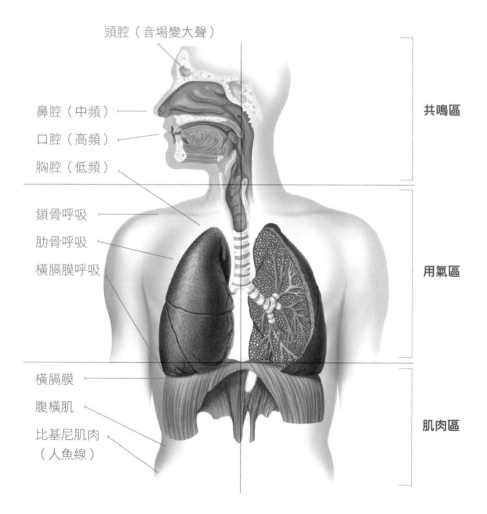

頭腔（音場變大聲）

鼻腔（中頻）

口腔（高頻）

胸腔（低頻）

鎖骨呼吸

肋骨呼吸

橫膈膜呼吸

橫膈膜

腹橫肌

比基尼肌肉
（人魚線）

共鳴區

用氣區

肌肉區

發聲的路徑：肌肉區→用氣區→發聲與共鳴區

腹部到橫隔膜 ── 肌肉區（ｓｔａｂｌｅ）

這個區域是力氣的來源，就像車的「引擎」一樣，因此你唱歌的持久度以及穩定度，都是靠平時對這個區域的鍛鍊而來。

橫隔膜到喉部 ── 用氣區 （ｐｏｗｅｒ）

這個區域是用氣的開鎖點，如一輛車的「油門」，學會用氣的方法，就如同學會打檔才能開好手排車一樣。找到氣的結抗壓力與平衡，能幫助你唱每一首歌都遊刃有餘，並且找到音樂中最美麗的線條。

喉部到面部 ── 發聲與共鳴區 （ｃｏｎｔｒｏｌ）

聲音的產生是在聲帶。這個區域是聲音產生共鳴的關鍵道路，如同一部車子的**「方向盤」**一般，控制的聲音的方向性，因此若不會正確地使用這個區域，就猶如一輛車子沒了方向盤，不僅會失控，甚至會發生爆衝的情況。

認識完身體的分區後，那……怎麼用呢？
接下來的撇步就非常重要啦！
就像我們前面說的，「氣」就像車子的汽油一樣，沒有充足的氣，不要說唱歌了，連講話句子都會上氣不接下氣。

Ⅱ.如何跟朋友一起練習用氣？

團隊遊戲——— 吹吹吹

如果你就是那種常常講話講一下就累；聲音常常沒講幾句話就沙啞；別人一直說你講話很小聲，沒有力氣，或者你想要特別練習自己唱抒情歌可以線條更漂亮，或是想唱rock的歌曲有瞬間的爆發力，老師要特別提醒你，下面這個遊戲千萬不要錯過喔！

團結力—「朋友」是一生比金錢還受用的資產

夥伴是人生不能錯過最美的風景，一個再完美的旅遊景點都沒有比有一個對的人與你同行與分享來得美好，一個成功的舞台或工作都沒有比其中有可以交心和同甘共苦的朋友來得令人興奮。所以在生活中找到可以同心同行一起努力的朋友，並肩在學習的路上一起努力吧！

練習方式 吹衛生紙

Step 1：找一張薄衛生紙和一面平牆。

Step 2：將衛生紙用雙手鋪平固定在牆上。

Step 3：彼此計時，開始吹氣手就放開。

Step 4：腳要一前一後像打籃球射球的姿勢，膝蓋微彎可維持身體的平穩。

♪♫ TIPS ♪♫

　　這個練習朋友越多越好玩，而且一定要設計輸贏獎罰制度，重賞之下必有勇夫，大家的潛力就會快速地被激發出來啦！為自己定下每次需增加的秒數，這個練習能讓自己吐氣越來越均勻也越來越持久，在送氣肌肉上的訓練有立竿見影的效果。

2 歌唱初階班

I.唱歌時如何正確使用身體？

學習用氣是關鍵

練習方式 **訓練呼吸均勻四步驟**

Step 1：
手反扠在肋骨扠下方的腰間，鼻子慢慢吸氣，嘴巴吐氣。
感覺到肋骨會向兩旁打開了沒？

Step 2：
用鼻子快速地一吸一吐重複10下，感覺使用的肌肉。
要肋骨旁邊的肌肉在每次吐氣時都有震動才算喔！

Step 3：

鼻子深呼吸，吐氣時嘴巴做 [ss] 的音，注意！每個 [ss] 的音都要
平均，且每次都超過20秒。

這個練習一天做1～2分鐘即可，但要嘗試站、坐、躺這幾種姿勢
下都能做喔！

Step 4：

找到你的練唱同伴，互相觀察彼此在前三個步驟中呼吸膨脹的位
置和使用肌肉的感覺。

透過同伴你才能讓自己用氣的小缺點被發現喔！快找一個同伴跟你一起練習吧！

♪♫ **TIPS** ♪♫

Step 2及Step 3可以每次增加練習的次數與秒數，但不要過量至頭暈。

剛剛的練習講到要找同伴，真的，在練唱的過程中，自己練不如一起練!!有競爭才會有進步!!找幾個愛唱歌的死黨彼此監督鼓勵，比賽看誰的氣穩，誰的氣長，這樣才能將練氣練習發揮到極致喔！

II. 不用發聲也能開嗓的方法

腹式呼吸法

學生常會問說:「老師,要怎麼樣用肚子唱歌??」

每次聽到這個問題就滿肚子火⋯⋯

老師要說的是⋯⋯肚子不會唱歌啦!! 學生接下來總是緊張的問:「那那那⋯⋯ 不是有一種叫做腹式呼吸法的嗎?」

對啦!「腹式呼吸法」才是用氣的入門以及唱好歌的關鍵嘛!

既然問對了問題,那我們就來揭開腹式呼吸法的神秘面紗吧!

來,仔細地跟著一起做吧!手放在嘴唇前,仔細感受一下吹出來的氣息是否均勻!

♩♫ **TIPS** ♪♬

吸氣時千萬不要抬肩膀,吐氣時不要刻意收小腹。

練習
方式

數拍吐納法

吸氣

吐氣

Step 1：

用鼻子吸氣六拍，在吸氣時眼睛要有神的看前方，嘴要閉緊且微微嘟起，使鼻腔完全地暢通。

Step 2：

吸氣時感受上腹部膨脹，因為空氣開始進入肺中，使肺膨脹壓迫橫膈膜啦！特別記住肋骨架的膨脹感。

Step 3：

吐氣時用嘴巴吐，吐氣時眼睛仍然保持直視前方，記得嘴巴要用[u]的口型，吐氣六拍，把氣吐光，感受肺部空氣出去腹部自然放鬆的感覺。

Step 4：

過程中要想像前面的吹衛生紙遊戲用的力氣。

Ⅲ.如何使聲音亮起來？

先找到共鳴位置再換氣

腹式呼吸法還有一招，這是讓你隨時人見人愛的絕招。

沒有人會拒絕微笑的人。而一個日常生活中就使用腹式呼吸的人，就是人見人愛的人。看著鏡子來練練看微笑呼吸法吧！

 微笑呼吸法

Step 1：把你的手放在耳朵旁邊的小洞上（也就是頭骨接下巴的滑動關節）。
Step 2：確定你的下巴是放鬆的，耳朵旁的小洞微微地打開。
Step 3：眉毛往上抬，眼睛打開，顴骨往上提，有自信地微笑。
Step 4：使用腹式呼吸方式。

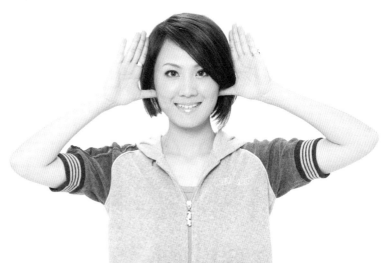

Step 1：

用鼻子吸氣六拍，在吸氣時眼睛要有神地看前方。

Step 2：

吸氣時感受上腹部膨脹，因為空氣開始進入肺中使肺膨脹壓迫橫膈膜啦！特別記住橫膈膜部位的膨脹感。

Step 3：

吐氣時用嘴巴吐，吐氣時眼睛仍然保持直視前方。

吐氣六拍，把氣吐光，感受肺部空氣出去腹部自然放鬆的感覺。

♩♫ TIPS ♪♬

看著鏡子裡的自己，把這個影像深深地刻在你心裡！

隨時回想鏡子裡的這個影像，讓信心的微笑和腹式呼吸一起進到你的生活！

接下來這一關就要開始練工夫啦！

這個練習很多學生一學就會，但有些人要花個兩三天才學得會，也有人更久的。

但是，「不放棄」是突破這一關的唯一鑰匙！

宛凌老師在當學生的時候，短短四步驟，足足練了一個月才會，走路也練，等公車也練，有時候練到嘴巴都麻到說不出話來，頭也暈到走路常常撞到人，但是我相信自己一定可以學會!!唱歌靠的不就是這種不認輸的意志力站在舞台上的嗎？

當然會有做不好的時候，也會有「沒有贏」的時候，因為別人也很認真準備。

但在宛凌老師心裡，永遠沒有「輸」這個字，因為不給自己不繼續進步的藉口。

Ⅳ. 唱慢歌時沒氣怎麼辦? 快速發聲法——「彈唇」

如何彈唇:雙唇放鬆,讓氣通過雙唇產生震動。

練習
方式

彈唇練習四階段

無法彈唇的人可以用兩手食指稍稍將嘴角往上提,就可以更快地學會。這個練習放鬆是很重要的,很多小朋友天生都會彈唇,但是當長大後,我們肌肉越來越緊張,所以才漸漸變得不會。沿著顴骨幫臉部肌肉按摩一下吧!多練幾次就會了!

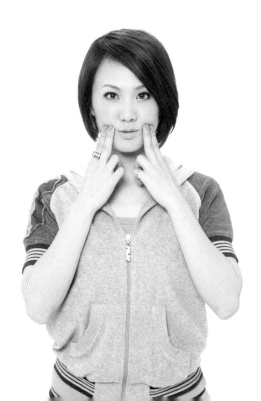

Step 1：學會彈唇

要練到不用手扶為止。

Step 2：練到能用彈唇持續發出同音，且拉長到六拍不換氣

同音的練習是讓我們找到用氣的平穩度，所以可以練到越長久不換氣越好。

Step 3：用彈唇模仿摩托車的聲音（從低音到高音循環）

試著找到自己最高音和最低音的極限，讓自己可以有更寬的音域。

Step 4：用彈唇練漸強、漸弱和漸強到漸弱

這三個唱歌技巧是在唱歌上十分有難度的挑戰，而用彈唇練習來訓練自己是最快的方式。（參考後面P102〈歌曲的表情記號〉的解說）

Step 5：選一首歌，從頭到尾用彈唇唱一次

同樣是唱歌，唱得和別人不一樣才是功力。彈唇練唱是學新歌以及找到自己風格的詮釋，是最快的方法喔！

練到可以彈唇完一首歌，值得給你一個大大的鼓勵！

但是……其實這沒什麼了不起。

如果你不會接下來的快速短呼吸，你就無法將能第一時間抓住大家注意力的快歌唱好，而讓你錯失亮眼的第一印象。

加油！加油！

在接下來的練習中堅持下去吧！

V. 唱快歌時必備的呼吸技巧 快速短呼吸

 練習方式　**找到更進階的呼吸平衡**

Step 1：
手貼在嘴唇上比「1」。吸氣後，吐氣時嘴巴做 [ss] 的音，注意！每個 [ss] 的音都要平均，吐氣時的一瞬間，也會自然的吸入空氣。

Step 2：

持續不斷地吸氣吐氣，讓自己找到吸吐氣的平衡。

Step 3：

從連續50下漸增到200下，身體的吸換氣就可以漸漸越來越平衡，橫膈膜以及腹肌都
會更強壯。也可以在散步中邊走邊練。

♪♫ TIPS ♪♫

這個運動不能暴飲暴食，一次忽然做太多，隔天腹肌會痠到讓你爬不起來喔！

小態度

突破力─今天比明天更好就是一個突破，
雖然還沒達到我的目標，但是我已經在起跑點上了

我們是在與自己比賽，今天的你只要克服了你昨天的一個壞習慣（遲到、不想
練唱……）其實就是一個進步。甚至今天的你比昨天更喜歡自己一點，更開心
一點，更健康一點，多學習一點，這些都是突破的關鍵。突破像是一顆種子，
當你開始發現自己的心裡有這個種子，它就會在一段時間後讓你看見不一樣的
自己。

歌唱進階班

經過了練氣五步驟，讓你建造歌唱能力的關鍵來了！持續不斷的肌肉訓練是你最基本的練唱條件喔！

I.如何唱得更穩？

腹肌拉筋訓練（這也會幫助調整歌唱的站姿喔！）

一般人所說的運用丹田就是要善用腹肌的力量來唱歌。但「有腹肌」和會「運用腹肌唱歌」是不一樣的。第一個動作是幫助我們的腹肌可以拉開來，第二個動作是幫助我們鍛鍊腹肌收縮的力量。

這兩個動作都是讓唱歌有支撐力不可缺少的練習喔！

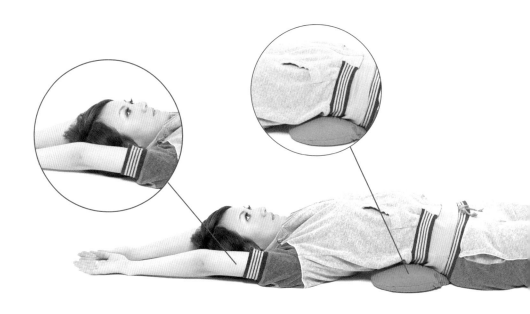

Step 1：
躺下，用一條橡皮筋綁住腳的大拇指。
Step 2：
加滾筒枕墊在腰上，讓屁股著地。
Step 3：
雙手向上伸，貼住耳朵，維持5分鐘。
Step 4：
在這5分鐘注意手部要垂下，且要均勻地呼吸。

每天5分鐘不只能拉腹肌使唱歌更有支撐力，小腹還會變小喔！

♪♫ TIPS ♪♫

注意所有的吸氣都用鼻子深吸，吐氣時用嘴巴吐，嘴巴呈現〔u〕口型。
配合輕音樂做，順便讓自己休息一下，心情會更舒暢喔！
有持久的耐心，才能達到最好的效果。

Ⅱ.如何唱得更有力？ 比基尼肌肉強度練習

抬腳練習

比基尼肌肉群就是你穿比基尼的時候蓋住的部分，而這個肌肉群若是被鍛鍊，練好上提的力量，唱歌的力度自然就會增加。

Step 1：
將腳抬高至45度，用腹肌的力量撐住，頭部要離地。

Step 2：
唱一首曲子的片段。要注意脖子不要暴青筋！（注意不要做太久，隔天會非常痠。）

Step 3：
等漸漸習慣後，就挑戰只抬高15度練唱，這比抬高45度累非常多，但是可以加強下腹肌肉支撐力與唱歌的持久度。

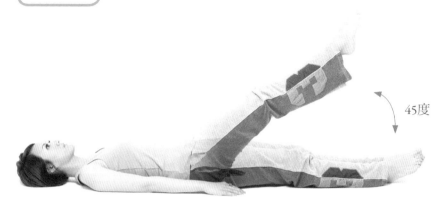

45度練習

45度

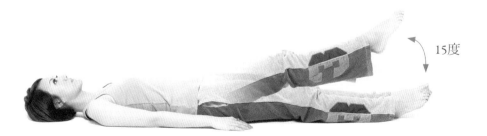

15度練習

15度

坐姿練習（會幫助你用對的力量唱歌）

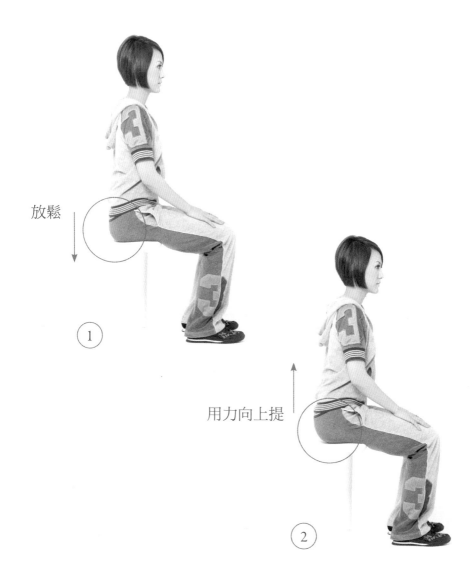

放鬆

①

用力向上提

②

Step 1：

找一張硬質的椅子，坐椅子的二分之一，臀部與大腿二分之一坐在椅子上，兩腳著地與肩同寬。

Step 2：

吸氣的時候大腿與臀部用力往上提肛，像是要站起來瞬間的力量一樣。

Step 3：

選一首你熟悉的歌，每吸氣一次就維持提臀的高度唱完一句，換氣才放鬆。

♪ ♫ **TIPS** ♪ ♫

這兩個練習都要掌握唱的時候一句一句慢慢來，每次練習不超過五分鐘的原則，少量多餐才是成功的關鍵喔！

Ⅲ. 如何練習高音？ 喉嚨肌肉的練習

注意!!這兩個練習最好是有歌唱老師從旁指導，因為聲音些微的差距都會差很多，所以要注意以不傷害聲音為原則。

母音訓練

這個練習無論流行或古典都適用，幫助你發出圓潤的母音，讓你的高音可以更有力量，但要注意發出的音色喔！

Step 1：
使用湯匙將舌根（輕輕）往下壓。

Step 2：
感受到喉頭往下聲帶併攏，並且軟口蓋往上提（門牙後方前段硬硬的是硬口蓋，後段軟軟的是軟口蓋）。

Step 3：
然後慢慢唱 [a] [e] [i] [o] [u] 這幾個母音，一個母音唱五秒鐘以上，換氣後再唱下一個。

海豚音訓練

這個練習可以幫助高音常會破音的人。當你做這個練習放鬆
舌根肌肉的時候,高音就會變得更容易發揮。

抬舌根

舌頭平放

Step 1:
嘴巴打開
Step 2:
舌根向上,發出[ng]
舌根放平,發出這幾組的母音
[ng]--[a]--
[ng]--[e]--
[ng]--[i]--
[ng]--[o]--
[ng]--[u]--

IV.如何唱長音？ 背肌訓練

唱歌的時候，背肌和大腿的肌肉是唱長音的關鍵之一！

做這個練習前先找一首你覺得長音部分很難唱好的歌，把它錄下來或者是請朋友先幫你聽。做完運動後再挑戰一次，反覆的練習可以幫助你把長音唱好喔！

Step 1：全身放鬆地躺下。
Step 2：雙腳腳板踩地，膝蓋彎曲，雙腳距離與肩同寬。
Step 3：腰與臀部一起用力往上抬，維持住五秒到十秒後再放鬆。
Step 4：每一次重複三到五次，並且每次都鼓勵自己再拉高一點。

小態度

積極力——在別人身上找到激勵自己更好的動力

國高中的時候宛凌老師的最愛是瑪麗亞·凱莉和席琳·狄翁，他們是有能力唱現場並且具有華麗高音的歌手，這也造成老師從高中就在肌肉訓練以及用氣訓練上下工夫，並期許自己也有華麗的高音。當宛凌老師的爸爸媽媽知道我的夢想後，就開始鼓勵我去比賽，並且去找聲樂老師，促使我後來考上並讀完國立台北藝術大學音樂系聲樂組的大學部及研究所，成為抒情花腔女高音。因此積極力是夢想中不可缺少的最大動力喔!

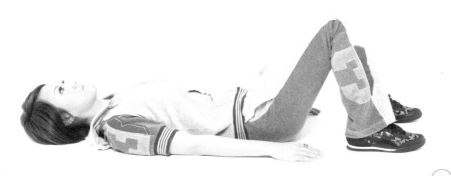

1

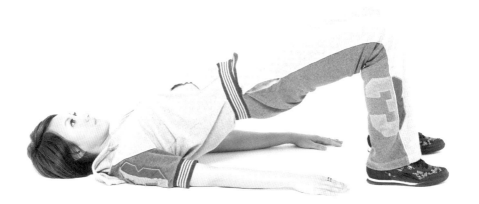

2

V. 如何唱久不會累？ 有氧訓練

這個運動的原理就像跑步時腿上綁沙包一樣，在用練氣練習以及練唱歌的時候都用綁繃帶來增加唱歌時的阻力，解開時就會發現力量大增。

必備小道具：十公分寬以上的彈性繃帶

Step 1：

從胸部以下到上骨盆間（束腰的部位）綁起來，以深呼吸可以把繃帶撐開為原則。

Step 2：

練習快速短呼吸一百下，以及用彈唇唱一首歌。

Step 3：

每週重複兩到三次這個練習。

小態度

專注力—長時間的練習以及唱歌時Focus point 都是對專注力的考驗

在練肌肉、練氣以及做上台前歌唱揣摩作業時，往往是最無聊的。但唱歌就像冰釀咖啡一樣，在台下越是一滴一滴精緻地萃取，在台上的演唱越是有令人回味無窮的甘甜。因此在接下來的咬字與共鳴訓練中，專注地仔細學習以及運用在自己的拿手歌曲上，就是一個需要逐步養成的態度。

繃帶綁的範圍

4　歌唱技巧班

I. 改變音色的方式和歌唱表情的關鍵是什麼？ 共鳴的介紹

共鳴是指在一個空間中產生的鳴響，它也是幫助我們在轉換歌唱情感和態度上需要用到的。因為你只要換共鳴區就會換音色。

所以身體有空間的地方才叫共鳴腔，身體當中只有骨頭的部分可以共振，所以當你用到對的共鳴，會微微地震動。試著將下面的共鳴技巧放到歌曲中吧！

頭腔共鳴

這是唱高音時必用的共鳴,指想像唱歌的方向在額頭上方的額竇位置。

Step 1:
選一首有高音的曲子先錄下來。

Step 2:
手掌攤平放在鼻梁上。

Step 3:
抬眉並且眼睛向遠方望,再唱一次你就會發現有大改變。

練習方式

鼻腔共鳴

這是讓音色柔和最好的共鳴位置，指想像唱歌的方向在鼻竇的部分，而鼻梁骨微微地震動就是用到鼻腔共鳴。

Step 1：
選一首R&B或需要鼻音風格的曲子先錄下來。
Step 2：
手比「1」放在鼻梁上再唱一次。
Step 3：
要注意鼻梁要有微微地震動。

口腔共鳴

這是在於唱快歌、rock或者是需要清脆短亮的音色時放的位置，是指唱歌時焦點放在門牙上。

Step 1：
將食指尖放在門牙上。
Step 2：
選擇一首快歌先唸一次歌詞。
Step 3：
唱歌聚焦在門牙後再唱一次。

胸腔共鳴

這是需要溫暖音色時聲音，是指胸口的震動，例如唱
Jazz、蔡琴的歌需要放的位置。在唱低音的時候，胸腔也
會有共振。

Step 1：
選擇一首有低音或者需要溫暖音色的曲子錄音。

Step 2：
將手掌放在胸口。

Step 3：
再唱一次比較其中不同。

不同的歌曲需要使用不同的共鳴，音色是會隨著共鳴的位置改變的。這就跟模仿一樣，女生細膩的聲音，通常會透過鼻腔共鳴來詮釋，而尖細的聲音會透過口腔共鳴來詮釋。

雄厚的男聲通常會透過胸腔共鳴來詮釋，而有力或者是寬廣的聲音會透過頭腔共鳴來詮釋。

小態度

傾聽力─聽別人的聲音口氣情緒音樂的變化
也會有非常大的學習

傾聽是學習的開始。在音樂上訓練聽甚至比訓練演奏重要。因為若是你聽不懂也分辨不出來，其實就等於失去很大的學習空間。所以訓練自己多聽老師與前輩的分享，以及多聽好的音樂是一個歌手必須學習的。宛凌老師還記得藝術大學的一年級結束後，數了數放在抽屜裡的票根，發現自己一年就看了超過兩百場的演出，也就是每三天就看超過兩場表演來讓自己開闊眼界。所以用傾聽來學習唱歌，是很重要的喔！

II. 如何唱歌不會像唱兒歌一樣斷斷續

續？ 母音位置的使用

為什麼大家在發聲的時候都要學如何用母音呢？

因為母音是唯一可以在唱的時候，在沒有唇齒障礙中拉長的音，聽起來會比較有感情。所以學會母音與共鳴之間的關係，就像是學用三原色在調色盤上調色一樣，學得越細，聲音顏色就越漂亮。因此學會母音位置，基本上你已經踏出成功的第一步啦！

預備一個鏡子，比照自己與書中的口型是否一致。配合上一章教的四個共鳴的手勢，來檢查母音投射方向與口型是否正確。記得要錄下來自己的每一個母音在不同共鳴下的變化，這樣你就學會了20種音色可以應用。

母音—[a]

頭腔共鳴

鼻腔共鳴

口腔共鳴

胸腔共鳴

母音—[e]

頭 腔 共 鳴

鼻 腔 共 鳴

口 腔 共 鳴

胸 腔 共 鳴

母音—[i]

頭腔共鳴

鼻腔共鳴

口腔共鳴

胸腔共鳴

頭腔共鳴

鼻腔共鳴

口腔共鳴

胸腔共鳴

母音─[u]

頭腔共鳴

鼻腔共鳴

口腔共鳴

胸腔共鳴

Ⅲ. 唱歌要如何讓人聽得清楚？

咬字祕技大公開

話要說得好，歌才唱得好。咬字是最常在歌唱比賽當中被評審挑出來的致命傷，因為咬字是最容易讓人看出你在家做多少功課的關鍵，因此不要怕麻煩，一個一個字地讀，一邊唸要一邊感覺這些注音符號所使用的口腔位置，且用跳音練習唸歌詞，讓子音的吐字精確且短。

子音表—子音也叫聲符，意思是聲音符號	
雙唇音	ㄅㄆㄇ
唇齒音	ㄈ
舌尖音	ㄉㄊㄋㄌ
舌根音	ㄍㄎㄏ
舌面音	ㄐㄑㄒ
舌尖後音，或稱翹舌音	ㄓㄔㄕㄖ
舌尖前音	ㄗㄘㄙ
捲舌音	ㄦ

母音表—母音也稱為韻符，意思是押韻用的韻腳符號。		
單母音 （單音韻符）	其中ㄧㄨㄩ被稱為「介音」，意思是這三個母音可以被夾在中間，也因為介音的插入常會造成上下的子母音產生讀音上的變化，所以在咬字分析時，遇到介音就要特別地注意發音上的改變。 大部分的語言中，母音只有五個，但中文特別有ㄩ以及ㄜ這兩個母音，增加了聲音的變化性。	ㄧㄨㄩㄚㄛㄜㄝㄧ
複韻符	複韻符ㄞㄟㄠㄡ由兩到三個母音組成，先用分解好的母音唸，唸得時候要很慢，讓自己感覺口形的變化，然後再回到正常速度唸。	ㄞ-ㄚㄝㄧ ㄟ-ㄝㄧ ㄠ-ㄚㄛㄨ ㄡ-ㄛㄨ
聲隨韻符	聲隨韻符意思是單韻符加上不閉口的鼻音[ng]，或是閉口的尾音[n]。 [n] 要記得將舌尖貼在門牙後面硬口蓋的位置，這樣字才會發得完整。 [ng] 唸的時候要用食指比「1」放在鼻梁上（鼻腔共鳴的位置），然後再讀。	ㄢ-ㄚn ㄣ-ㄜn ㄤ-ㄚng ㄥ-ㄜng

子音跟母音最大的差別，在於只有母音可以在沒有唇齒障礙中唱延長音，因此在吐字的時候，找出所有的母音，用母音先將歌唱過一遍，可以幫助慢歌變得更圓滑，溫柔好聽。不只如此，我們還要將注音的「字首」「字腹」「字尾」分出來，讓咬字變得更清楚。

練習1：

重新把每個注音符號唸清楚。每一組注音的名字都是因著發音的方式命名的，所以最好是拿著鏡子檢查自己的口型，並且請發音標準的朋友幫助你校正喔！

練習2：

把每一個母音都細細唸過，特別是兩個或三個母音組成的音要特別錄下來聽，並且感覺自己的口型變化。在尾音有[ng]或者是[n]的母音中，注意要放在鼻腔共鳴的位置來發音。

練習3：

將一首歌的注音先寫出來，再用這章教的分解法把每個字分解出來。

分解舉例

宛ㄢ= ㄨ+（ㄚ+n）

ㄨ　　ㄚ　　n
字首　字腹　字尾

練習4：

五步驟讓你的咬字煥然一新!

step 1. 將一首歌的注音先寫出來，並且分解（英文就是將重點母音標出）。

step 2. 將紅色粗體的母音用同音串起來唱，一句換一口氣。

step 3. 加上字首再唱一次，字首短，用字腹帶到下一個音。

step 4. 再加上字尾，用同音唱一次，注意字首短，字尾輕，用母音帶到下一個音。

step 5. 加上音樂……聽聽看，你唱得更圓滑了！

女聲舉例歌曲：璽恩—LOVE IS POWER

詞曲：Sunny4李匯晴　OP：希伯崙藝能經紀（股）公司

這是一首很有歌唱技術挑戰的歌，因此很適合拿來練習發音，
且好的發音就可以將這首歌高難度的技巧克服過去。

當　　我　　遇　　見　　你
ㄉㄚng　ㄨㄛ　　ㄩ　　ㄐㄧㄝn　ㄋㄧ

開　　　始　　學　　會　　　相　　　信
ㄎㄚㄝ一　ㄕ　　ㄒㄩㄝ　ㄏㄨㄝ一　ㄒㄧㄚng　ㄒㄧn

相　　　信　　著　　愛　　情
ㄒㄧㄚng　ㄒㄧn　ㄓㄜ　ㄚㄝ一　ㄑㄧ-ng

相　　　信　　愛　　　裡　　的　　勇　　　氣
ㄒㄧㄚng　ㄒㄧn　ㄚㄝ一　ㄌㄧ　ㄉㄜ　ㄩㄛng　ㄑㄧ

我　　沒　　　有　　懼　　怕
ㄨㄛ　ㄇㄝ一　一ㄛㄨ　ㄐㄩ　ㄆㄡ

也　　不　　東　　　張　　　西　　望
一ㄝ　ㄅㄨ　ㄉㄛng　ㄓㄚng　ㄒㄧ　ㄨㄚng

有　　　人　　笑　　　　我　　傻
一ㄛㄨ　ㄖㄣn　ㄒㄧㄚㄛㄨ　ㄨㄛ　ㄕㄚ

卻　　看　　　見　　　愛　　　的　　力　　量
ㄑㄩㄝ　ㄎㄚn　ㄐㄧㄝn　ㄚㄝ一　ㄉㄜ　ㄌㄧ　ㄌㄧㄚng

 love　　is　　the　　power
[lʌv]　　[ɪz]　　[ðə]　　[ˈpaʊɚ]

love　　is　　so　　sweet
[lʌv]　　[ɪz]　　[so]　　[swit]

去ㄑㄩˋ 愛ㄞˋ 你ㄋㄧˇ
ㄑㄩ ㄚㄝㄧ ㄋㄧ

是ㄕˋ 我ㄛˇ 每ㄇㄟˇ 一 天ㄊㄢ 的ㄜ
ㄕ ㄨㄛ ㄇㄝㄧ 一 ㄊㄧㄝㄋ ㄅㄜ

第ㄉㄧˋ 一 個ㄍㄜˋ 決ㄐㄩㄝ 定ㄉㄧㄥˋ
ㄉㄧ 一 ㄍㄜ ㄐㄩㄝ ㄉㄧng

love is the power
[lʌv] [ɪz] [ðə] [ˋpaʊɚ]

and you'll never let it be broken
[ænd] [juˋl] [ˋnɛvɚ] [lɛt] [it] [bi] [ˋbrokən]

不ㄅㄨˊ 管ㄍㄨㄢˇ 有ㄧㄡˇ 多ㄉㄨㄛ 冷ㄌㄥˇ
ㄅㄨ ㄍㄨㄚn 一ㄛㄨ ㄉㄨㄛ ㄌㄜng

不ㄅㄨˊ 管ㄍㄨㄢˇ 傷ㄕㄤ 多ㄉㄨㄛ 深ㄕㄣ
ㄅㄨ ㄍㄨㄚn ㄕㄚng ㄉㄨㄛ ㄕㄜn

因ㄧㄣ 為ㄨㄟˊ 愛ㄞˋ 所ㄙㄨㄛˇ 有ㄧㄡˇ
一n ㄨㄝㄧ ㄚㄝㄧ ㄙㄨㄛ 一ㄛㄨ

都ㄉㄡ 變ㄅㄧㄢˋ 得ㄉㄜ 可ㄎㄜˇ 能ㄋㄥˊ
ㄉㄛㄨ ㄅㄧㄝn ㄉㄜ ㄎㄜ ㄋㄜng

（註：標示藍色的字是變化音）

男聲舉例歌曲：你是我的眼

詞曲：蕭煌奇　OP：Warner／Chappell Music Taiwan Ltd

A　如（ㄖㄨ）　果（ㄍㄨㄛ）　我（ㄨㄛ）　能（ㄋㄥng）　看（ㄎㄚn）　得（ㄉㄜ）　見（ㄐㄧㄝn）

就（ㄐㄧㄡ）　能（ㄋㄥng）　輕（ㄑㄧ-ng）　易（ㄧ）　地（ㄉㄜ）　分（ㄈㄣ）　辨（ㄅㄧㄝn）　白（ㄅㄚㄝ一）　天（ㄊㄧㄝn）　黑（ㄏㄝ一）　夜（一ㄝ）

就（ㄐㄧㄡ）　能（ㄋㄥng）　準（ㄓㄨㄣ）　確（ㄑㄩㄝ）　地（ㄉㄜ）　在（ㄗㄞㄝ一）　人（ㄖㄣ）　群（ㄑㄩn）　中（ㄓㄥng）

牽（ㄑㄧㄝn）　住（ㄓㄨ）　你（ㄋㄧ）　的（ㄉㄜ）　手（ㄕㄛㄨ）

如（ㄖㄨ）　果（ㄍㄨㄛ）　我（ㄨㄛ）　能（ㄋㄥng）　看（ㄎㄚn）　得（ㄉㄜ）　見（ㄐㄧㄝ）

就（ㄐㄧㄡ）　能（ㄋㄥng）　駕（ㄐㄧㄚ）　車（ㄔㄜ）　帶（ㄉㄚㄝ一）　你（ㄋㄧ）　到（ㄉㄚㄛ）　處（ㄔㄨ）　遨（ㄜㄛ）　遊（一ㄛㄨ）

就（ㄐㄧㄡ）　能（ㄋㄥng）　驚（ㄐㄧ-ng）　喜（ㄒㄧ）　地（ㄉㄜ）　從（ㄘㄨㄥ）　背（ㄅㄟ）　後（ㄏㄛㄨ）

給（ㄍㄟ一）　你（ㄋㄧ）　一（一）　個（ㄍㄜ）　擁（ㄩㄥng）　抱（ㄅㄚㄛ）

如（ㄖㄨ）　果（ㄍㄨㄛ）　我（ㄨㄛ）　能（ㄋㄥng）　看（ㄎㄚn）　得（ㄉㄜ）　見（ㄐㄧㄝ）

生（ㄕㄥng）　命（ㄇㄧ-ng）　也（一ㄝ）　許（ㄒㄩ）　完（ㄨㄚn）　全（ㄑㄩㄝn）　不（ㄅㄨ）　同（ㄊㄥng）

可（ㄎㄜ）　能（ㄋㄥng）　我（ㄨㄛ）　想（ㄒㄧㄚng）　要（一ㄠㄨ）　的（ㄉㄜ）　我（ㄨㄛ）　喜（ㄒㄧ）　歡（ㄏㄨㄚn）　的（ㄉㄜ）

我 愛 的 都 不 一 樣

B 眼 前 的 黑 不 是 黑

你 說 的 白 是 什 麼 白

人 們 說 的 天 空 藍

是 我 記 憶 中

那 團 白 雲 背 後 的 藍 天

我 望 向 你 的 臉

卻 只 能 看 見 一 片 虛 無

是 不 是 上 帝 在 我 眼 前

遮 住 了 簾 忘 了 掀 開

C 你 是 我 的 眼

帶 我 領 略 四 季 的 變 換

你 是 我 的 眼

帶 我 穿 越 擁 擠 的 人 潮

你 是 我 的 眼

帶 我 閱 讀 浩 瀚 的 書 海

因 爲 你 是 我 的 眼

讓 我 看 見

這 世 界 就 在 我 眼 前

就 在 我 眼 前

就 在 我 眼 前

（ 就 在 我 眼 前 ）

♪♫ **TIPS** ♪♫

1. 特別標示藍色的字是變化音，因為介音的關係所以讓字的規則改變。這是一個需要特別注重要去「讀」的練習。即使是中文也會因為每個地方腔調不同而會有地區性讀音的不同，這時候用「讀」和「聽」的方式來解析就會更重要。

2. 這是一個很耗時但是非常實用的練習功課，當你確實去分析，每一首慢歌都更能多聽到改善，在氣息的運用上會更順暢，而且會更好聽。在快歌裡，咬字更是重要，因為好的咬字才能讓快歌被聽得懂並且精準有勁。但練習咬字的前提是已經熟悉曲子的節拍以及旋律，並且在練氣以及音準上下工夫。咬字算是歌唱法裡面的高階訓練喔！

注音羅馬拼音對照表：

沒有學過注音符號的人，用這個對照表對照上面的原則依然可以把咬字學好喔！

韻符	-	ㄅ b	ㄆ p	ㄇ m	ㄈ f	ㄉ d	ㄊ t	ㄋ n	ㄌ l	ㄍ g	ㄎ k
ㄚ a	a	ba	pa	ma	fa	da	ta	na	la	ga	ka
ㄛ o	o	bo	po	mo	fo						
ㄜ e	e			me		de	te	ne	le	ge	ke
ㄝ E											
ㄦ er	er										
ㄞ ai	ai	bai	pai	mai		dai	tai	nai	lai	gai	kai
ㄟ ei	ei	bei	pei	mei	fei	dei		nei	lei	gei	
ㄠ ao	ao	bao	pao	mao		dao	tao	nao	lao	gao	kao
ㄡ ou	ou		pou	mou	fou	dou	tou	nou	lou	gou	kou
ㄢ an	an	ban	pan	man	fan	dan	tan	nan	lan	gan	kan
ㄣ en	en	ben	pen	men	fen			nen		gen	ken
ㄤ ang	ang	bang	pang	mang	fang	dang	tang	nang	lang	gang	kang
ㄥ eng		beng	peng	meng	feng	deng	teng	neng	leng	geng	keng
ㄨㄥ ong						dong	tong	nong	long	gong	kong
ㄧ i	yi	bi	pi	mi		di	ti	ni	li		
ㄧㄚ ia	ya								lia		
ㄧㄠ iao	yao	biao	piao	miao		diao	tiao	niao	liao		
ㄧㄝ ie	ye	bie	pie	mie		die	tie	nie	lie		
ㄧㄡ iu	you			miu		diu		niu	liu		
ㄧㄢ ian	yan	bian	pian	mian		dian	tian	nian	lian		
ㄧㄣ in	yin	bin	pin	min				nin	lin		
ㄧㄤ iang	yang							niang	liang		
ㄧㄥ ing	ying	bing	ping	ming		ding	ting	ning	ling		
ㄩㄥ iong	yong										
ㄨ u	wu	bu	pu	mu	fu	du	tu	nu	lu	gu	ku
ㄨㄚ ua	wa									gua	kua
ㄨㄛ uo	wo					duo	tuo	nuo	luo	guo	kuo
ㄨㄞ uai	wai									guai	kuai
ㄨㄟ ui	wei					dui	tui			gui	kui
ㄨㄢ uan	wan					duan	tuan	nuan	luan	guan	kuan
ㄨㄣ un	wen					dun	tun	nun	lun	gun	kun
ㄨㄤ uang	wang									guang	kuang
ㄨㄥ ueng	weng										
ㄩ U	yU							nU	lU		
ㄩㄝ Ue	yUe							nUe	lUe		
ㄩㄢ Uan	yUan										
ㄩㄣ Un	yUn										
韻符	-	b ㄅ	p ㄆ	m ㄇ	f ㄈ	d ㄉ	t ㄊ	n ㄋ	l ㄌ	g ㄍ	k ㄎ

ㄏ h	ㄐ j	ㄑ q	ㄒ x	ㄓ zh	ㄔ ch	ㄕ sh	ㄖ r	ㄗ z	ㄘ c	ㄙ s
ha				zha	cha	sha		za	ca	sa
he				zhe	che	she	re	ze	ce	se
hai				zhai	chai	shai		zai	cai	sai
hei				zhei				zei		
hao				zhao	chao	shao	rao	zao	cao	sao
hou				zhou	chou	shou	rou	zou	cou	sou
han				zhan	chan	shan	ran	zan	can	san
hen				zhen	chen	shen	ren	zen	cen	sen
hang				zhang	chang	shang	rang	zang	cang	sang
heng				zheng	cheng	sheng	reng	zeng	ceng	seng
hong				zhong	chong		rong	zong	cong	song
	ji	qi	xi	zhi	chi	shi	ri	zi	ci	si
	jia	qia	xia							
	jiao	qiao	xiao							
	jie	qie	xie							
	jiu	qiu	xiu							
	jian	qian	xian							
	jin	qin	xin							
	jiang	qiang	xiang							
	jing	qing	xing							
	jiong	qiong	xiong							
hu				zhu	chu	shu	ru	zu	cu	su
hua				zhua	chua	shua				
huo				zhuo	chuo	shuo	ruo	zuo	cuo	suo
huai				zhuai	chuai	shuai				
hui				zhui	chui	shui	rui	zui	cui	sui
huan				zhuan	chuan	shuan	ruan	zuan	cuan	suan
hun				zhun	chun	shun	run	zun	cun	sun
huang				zhuang	chuang	shuang				
	jU	qU	xU							
	jUe	qUe	xUe							
	jUan	qUan	xUan							
	jUn	qUn	xUn							
h ㄏ	j ㄐ	q ㄑ	x ㄒ	zh ㄓ	ch ㄔ	sh ㄕ	r ㄖ	z ㄗ	c ㄘ	s ㄙ

Ⅳ.如何唱到感動人心且唱出感情？

歌曲的表情記號

「表情記號」原本是來自於歌唱需要有的表情。以下介紹的只不過是較常使用的幾種。透過一些自創的符號，把表情記號清楚地整理出來，是為了讓大家更能夠學習，並且能夠有舉一反三的自由發揮效果。

流行音樂的表情記號，是來自製作人在配唱歌手時的溝通表情的一種模式。就好像是樂手要用譜和音符來溝通一樣。通常歌手不會帶樂譜進去錄音，但是一定會帶歌詞。所以這些表情記號就是記在歌詞上面，幫助他們唱出情緒的一種方式。製作人也可以先寫出自己的想法，並且和歌手溝通要唱的感覺，在歌詞上用表情記號作溝通。通常一首新歌，我們會用聲音表情來設計歌曲的層次，就像構圖一樣，依照編曲與歌詞的內容來做分析，通常我會分三個步驟來拆解。

一、確立歌曲架構

1.換氣點 V：

換氣點的標示主要有三個原因：

A.為了不會因為句子太長而唱到沒力。

歌曲舉例：^VLove is the power^VLove is so sweet（璽恩，Love is Power 00：57）

B. 因為句子語氣的需要而換氣。

歌曲舉例：ᵛ當我遇見你 ᵛ開始學會 ᵛ相信（璽恩，Love is Power　00：20）

C. 讓齊唱的時候大家的句子可以整齊。

練習方式：用RAP饒舌的方式來練習，一邊按照拍子唸歌詞，一邊找到換氣點以及段落的位置。注意：換氣點要標在句子前面喔！

2. 段落 ⌒ ：

主要標示出中間不可以換氣的一個句子，配合換氣點使用。

歌曲舉例：　ᵛ Love is the power　ᵛ Love is so sweet
（璽恩，Love is Power　00：57）

練習方式：
● 同換氣點的練習。
● 可用彈唇唱，讓段落用氣的線條更美。

3. 重音 ∧ ：

每個換氣點之間，至少會有一個重音，讓整首歌的律動更加明顯，當你想強調一個字的意義，或是配合樂器的段落和編曲加重咬字時，都可以增加重音的標示。

歌曲舉例：復興已 點燃了（約書亞樂團，復興已點燃了）
練習方式：標誌重音的字唱得特別大聲且重。

二、強語氣

4. 漸強 ◁———— ：

通常都會加在情緒要起飛的時候。

舉例：唱副歌前的最後一個上行音變誇張（漸強）入副歌。

歌曲舉例：有人笑我傻 卻看見愛的力量

（璽恩，Love is Power 2：15）

練習方式：可以在同音上用彈唇來練習，五拍裡面慢慢用力讓音量變強。

簡譜：6---6---6---6---6

[u]———————→

5. 漸弱 ————▷ ：

通常都會在情緒要降落時

舉例：一首歌的最後結束下行音也有可能用假音收。

歌曲舉例：因為愛所有都變得可能

（璽恩，Love is Power 1：28）

練習方式： 簡譜：6---6---6---6---6

[u]———————→

6. 氣聲 ☁：

表現出內心想說又說不出的情緒。

歌曲舉例：開始學會 相信 ☁（璽恩，Love is Power 00：22）

練習方式：將左右手食指比「1」放在嘴角兩側，開始唱需要氣聲的句子。

7. 哭腔 💧：

比較灑狗血的歌唱技巧啦！聽起來會比重音更加強調的方式，更情緒化。

歌曲舉例：And you'll never let it be broken 💧

（璽恩，Love is Power 3：43）

練習方式：唱哭腔的字要加上哽咽的心情，讓那一段聽起來像在哭。

三、增加個人唱腔特色的小要點

8. 抖音 〰：

有了抖音，音樂就會聽起來比較smooth，尾音就不會聽起來太死板或太直。

歌曲舉例：去愛你 是我每一天的第一個決定 〰

（璽恩，Love is Power 1：05）

練習方式：

1. 半音階：使用母音加上音階裡的半音來練習。

　　簡譜：1--1#--2--2#--2--1#--1

　　　　　[i]————————→

2. 氣大小的變化：在同音上先唱跳音，再把跳音連起來。

　　　　　·　·　·　·　·
　　簡譜：6---6---6---6---6

　　　　　[u]————————→

9.滑音 ↗↘ ：

多半出現在藍調或爵士樂，因曲風需要而有的技巧。有的時候唱搖滾歌曲時尾音也會有滑音，因為聽起來情緒會更激昂。

↗↘

歌曲舉例： And you'll never let it be broken

（璽恩，Love is Power 3：43）

練習方式：**半音階──使用母音加上音階裡的半音來練習。**

簡譜：1--1#--2--2#--2--1#--1

[i] ⟶

10.轉音 ：

不要誤會是插音喔！而是在一個字上快速轉超過3個音。

舉例：節奏藍調R&B，福音歌曲Gospel，台語歌曲都很多。

歌曲舉例：當我遇見你 開始學會 相信（璽恩，Love is Power 1：49）

練習方式：**把轉音的那個字上轉的每一個音放慢速度，一個音一個音地唱清楚。**

11.真假音 ●○ ：

王菲、孫燕姿、小紅莓一些另類歌曲的唱法。

●○

歌曲舉例：我沒有懼怕 也不東張西望

（璽恩，Love is Power 00：37）

練習方式：用母音 [a] 唱8度音練習。

$$\begin{array}{ccc} \bullet & \overset{\circ}{\circ} & \bullet \end{array}$$

簡譜：1---1---1

[a]⟶

12. 喉音 ⅄ ：

第一種：extreme vocal極端式，搖滾唱法。

歌手舉例：張惠妹，戴愛玲，阿信。

練習方式：搖滾歌曲要找歌唱老師一對一教學比較安全。

第二種：唱慢歌時有一點壓喉嚨也是用喉音來表現痛苦的情緒。

⅄

歌曲舉例：因為愛所有都變得可能 （璽恩，Love is Power 03：50）

13. 斷音：

在句子中間增加不換氣，且不規則地斷點，讓句子聽起來有讓人出乎意料地驚喜感。

歌曲舉例：塞納河畔／左岸的咖／啡（周杰倫，告白氣球 00：24）

練習方式：把斷字的尾音切斷，快接下一個字。

蕭 煌 奇 — 你 是 我 的 眼　OP：Warner/Chappell Music Taiwan Ltd.

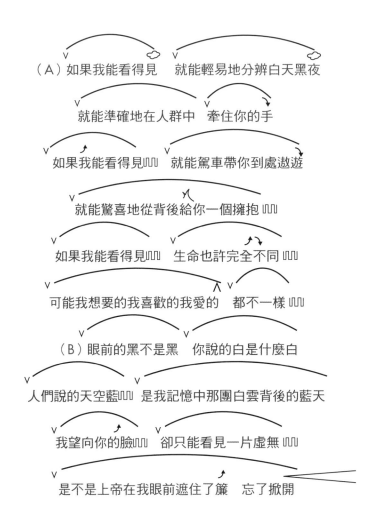

（A）如果我能看得見　就能輕易地分辨白天黑夜

就能準確地在人群中　牽住你的手

如果我能看得見　就能駕車帶你到處遨遊

就能驚喜地從背後給你一個擁抱

如果我能看得見　生命也許完全不同

可能我想要的我喜歡的我愛的　都不一樣

（B）眼前的黑不是黑　你說的白是什麼白

人們說的天空藍　是我記憶中那團白雲背後的藍天

我望向你的臉　卻只能看見一片虛無

是不是上帝在我眼前遮住了簾　忘了掀開

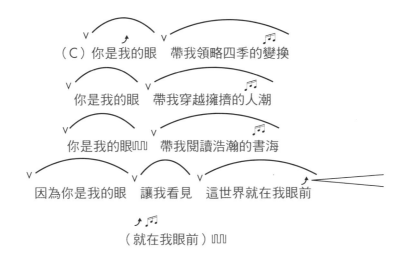

（C）你是我的眼　帶我領略四季的變換

你是我的眼　帶我穿越擁擠的人潮

你是我的眼ㄗㄗ　帶我閱讀浩瀚的書海

因為你是我的眼　讓我看見　這世界就在我眼前

（就在我眼前）ㄗㄗ

註1：這只是第一段A、B、C的表情記號
註2：歌曲順序A—B—C—B—C—C 尾曲x1

 小態度

敏銳力 — 敏銳於音樂的變化

ex：音樂的起伏和音色的改變與生活中的每個細節

有一位在義大利很有名的華人聲樂家曾經分享：「一個成熟的歌者，要懂得用眼睛『聽』用耳朵『看』。當你看到他的身形就可以想像到他的聲音如何，並且用眼睛聽到他內心的聲音在講他過去的故事。而當你聽他說話或唱歌，你可以看到那個人未來發展的可能潛力及看到他有沒有自信與安全感，信不信任自己可以唱得好。」演唱者們：在生活中敏銳，多聽多看多學習，這是我們一生都不可缺少的態度喔！

PART THREE

現場演唱篇

1 現場演唱訓練入門班

I. 歌手如何使用麥克風？ 使用麥克風注意事項

試音一定要有好的秩序，聲音不好會使歌唱的時候心情大受影響喔！以下是幫助大家試音與使用麥克風的幾個步驟：

如何使用麥克風

麥克風的使用是使好聲音可以完美呈現的關鍵，所以學習使用麥克風是一個歌手必學的關鍵！

以下是幫助大家拿麥克風試音的幾個步驟：

1. 手拿麥克風的姿勢是離口不到半個拳頭的距離，手握45度角。
2. 試音時一定要用全力來唱，唱一段主歌和副歌。一直唱到你需要聽到的監聽音量和音控外場音量調好為止。

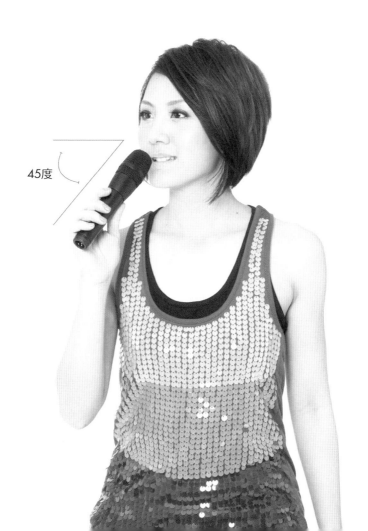

45度

3. 眼睛要儘量投射看到最遠的一排觀眾，不要盯著看地上的監聽喇叭。因為在唱的時候是看前方而不是看地下。

4. 要仔細地從監聽喇叭聽出自己的聲音。即使有很多人和你共用一個監聽喇叭，你還是要能夠認出自己的聲音。這是很多人的問題。要如何解決呢？只有不斷地清唱練習，感覺自己的身體並且錄下來，這樣才會更加熟悉自己從機器裡出來的聲音。如果是用監聽式耳機，在試音時須確定耳機中可以聽到主要樂器與自己的聲音，並依照個人演出習慣決定是否只戴單耳，讓自己能即時聽見現場的回應，或是戴雙耳，分左右聲道，一耳監聽人聲，一耳監聽樂器。

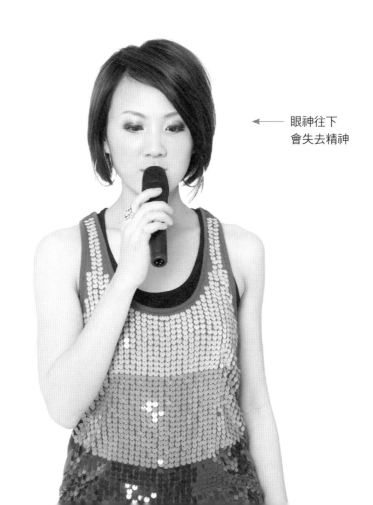

← 眼神往下
會失去精神

5. 一定要對音控人員有禮貌，一件一件事慢慢地溝通，等音控人員調完一個人再換下一個人。

注意：請好好對待他們，要知道他們控制全場的聲音，而且可能把你消音。

6. 要很清楚地用麥克風說話或比手勢來和音控人員溝通你所要調整的地方。通常音控台都會是離舞台最遠的地方。不要在表演廳裡大吼大叫，不禮貌他們也聽不見。通常在舞台上會有個音控人員幫忙溝通的。

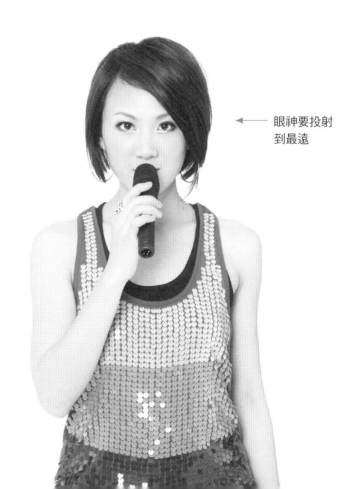

← 眼神要投射
到最遠

7. 如果需要修飾個人頻率的音色或加迴音效果，在個人試音時就一定要告訴音控人員。覺得聲音需要亮度的時候加「高頻」；聲音需要力度的時候加「中頻」；聲音需要暖度的時候加「低頻」；音場覺得很乾時，加「迴音」。

8. 拿麥克風唱歌和唱聲樂或合唱團很不一樣，拿麥克風時聲音的投射點要放在大約離自己眼睛一隻手臂的距離，這樣的共鳴投射會讓麥克風將你的音色表現到最好喔！

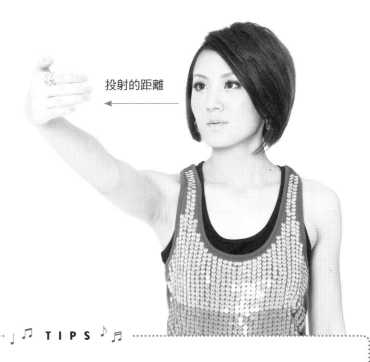

投射的距離

♪♫ **TIPS** ♪♫

可用這個姿勢對手掌吹氣，感受到能吹氣到掌心，就代表自己有一個手臂長的歌唱投射距離。

麥克風試音時音控人員建議的注意事項：

1. 請勿拍打麥克風，以避免麥克風和喇叭受損。
2. 請勿將麥克風靠近或對準喇叭，以避免回授（Feedback）情形產生，或造成監聽喇叭受損。
3. 歌唱時拍掌，請注意勿拍擊麥克風本身，以拍擊上、下臂按近手肘之處為宜。
4. 監聽喇叭中除了自己的聲音外，是否需要其他樂器的聲音，請明確告知音控人員。
5. 使用有線麥克風時，儘量避免踩踏麥克風導線，會摔倒。

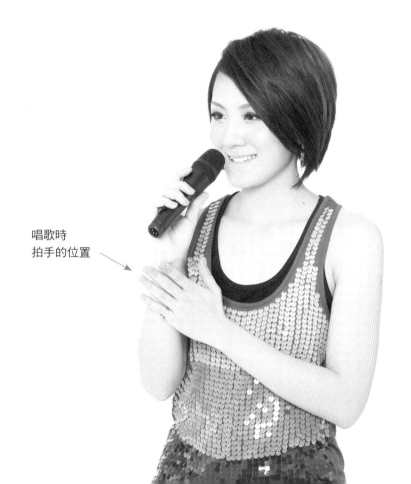

唱歌時
拍手的位置

II. 上台應該如何穿著打扮？ 穿搭技巧大公開

每個歌手或是樂團都需要特別注意穿著打扮來給別人留下印象，因此成為藝人必須要有專業的態度和適合自己的穿著和打扮。請注意以下三點：

1. 服裝：

很多樂團可能會有自己的制服。比如說樂團的專屬T-Shirt，樣式統一但不同顏色的襯衫，或是搭西裝外套。這樣很好是因為會讓大家看起來有整體和整齊的感覺。如果沒有經費也沒關係，可以請比較會穿衣服的團員來幫助不善於搭配的團員，用他們自己的衣服來配好。通常表演用的衣服會需要3套，平常演出、節目演出以及大型演唱會。當然也可以請專業的造型師為大家購買適合的衣服。團員自己可以出就自己出，如果團費夠的話也可以平均分攤！

2. 化妝：

平常我們可以不注重，但是在上台的時候，化妝就是一種禮貌了。在國外，在重要的場合裡女生不化妝其實是不禮貌的，當然一定要化適合不同場合的妝。如果有團員比較會化妝的話，就教那些不會化妝的人。當然如果有經費的話，也可以團員

們出一半，另一半從團費出，讓團員們可以上一些簡單的化妝課。其實化妝課並不貴喔！可以去打聽看看。

3.髮型：

女生需要會整理自己的髮型，其實看起來乾淨和有精神是最重要的。常常看雜誌或是詢問你的髮型師也是很好的學習方式。有些男生因為起床來不及梳頭或洗頭，就會使頭髮翹一邊或鼓起來一塊，應該不會就這樣去表演吧？建議頭髮很難整理的人可以剪短一點的髮型，這樣早上起來只要抹髮膠就會很好看，而且也比較有精神。我知道其實現在也有很多男生非常看重自己的髮型啦！

小態度

自信力─別人怎麼看你並不重要，也不是因為你是誰才有自信，自信來自於真實認識自己

自信心是突破的關鍵，讓你在走每一步的時候都可以更堅定。宛凌老師很愛看卡通。還記得哆啦Ａ夢裡有一集，大雄急著要哆啦Ａ夢給他有關自信心的道具，而哆啦Ａ夢就拿了口香糖給他，說這是信心口香糖。大雄也因為吃了信心口香糖而打敗胖虎，並且在班上表現驚人。但事後當哆啦Ａ夢告訴大雄說：這只是一般的口香糖。大雄大吃一驚，才知道自信原來不是靠道具，而是從我們心中對自己真實的認識與發揮。祝福你也可以找到自己內在的自信與潛力。

Ⅲ.如何有效率地練歌？ 比賽必勝關鍵！

我們先了解音樂的架構是：

拍子和律動	骨頭與骨架（拍子錯亂會帶來混亂）
旋　　律	肉（和聲與插音可以增加曲子的豐富）
歌　　詞	皮（好的歌詞會抓住人的心）
技　　巧	化妝（使歌唱更有態度）

找出主歌、副歌、橋段和尾句
把歌曲段落分清楚就會有畫面喔！

範例歌曲：璽恩 —— Love is Power

（A）當我遇見你　開始學會相信
　　　相信著愛情　相信愛裡的勇氣

（B）我沒有懼怕　也不東張西望
　　　有人笑我傻　卻看見愛的力量

（C）love is the power　love is so sweet
　　　去愛你　是我每一天的第一個決定
　　　love is the power　and you'll never let it be broken
　　　不管有多冷 不管傷多深
　　　因為愛 所有都變（得）可能

範例歌曲：蕭煌奇 ── 你是我的眼

（A） 如果我能看得見　就能輕易地分辨白天黑夜

　　　就能準確地在人群中　牽住你的手

　　　如果我能看得見　就能駕車帶你到處遨遊

　　　就能驚喜地從背後給你一個擁抱

　　　如果我能看得見　生命也許完全不同

　　　可能我想要的我喜歡的我愛的　都不一樣

（B） 眼前的黑不是黑　你說的白是什麼白

　　　人們說的天空藍　是我記憶中那團白雲背後的藍天

　　　我望向你的臉　卻只能看見一片虛無

　　　是不是上帝在我眼前遮住了簾　忘了掀開

（C） 你是我的眼　帶我領略四季的變換

　　　你是我的眼　帶我穿越擁擠的人潮

　　　你是我的眼　帶我閱讀浩瀚的書海

　　　因為你是我的眼　讓我看見這世界就在我眼前

　　　　　　　　　　　　　　　　（就在我眼前）

寫下歌曲進行的順序

A—代表主歌　　B—代表副歌　　　C—代表副歌2

〈Love is Power〉歌曲順序：A----B----A----B----間奏----C

A—代表主歌　　B—代表副歌前　　C—代表副歌

〈你是我的眼〉歌曲順序：A----B----C----B----C----C----尾句x1

背歌詞

一定要熟練歌詞，別讓忘詞打斷了表演。

分析歌曲類型

搖滾，舞曲，抒情，節奏藍調（R＆B），爵士……

學習歌曲的旋律、節奏和律動

跟著音樂唱，手跟著打拍子。最好將練習過程錄下來聽。

用唸歌詞（饒舌）的方式練習歌唱律動

像朗誦一樣把歌詞按照節奏唸，並且要加入明顯的抑揚頓挫。

在歌詞譜上記歌唱表情記號（請參考：P102〈歌曲的表情記號〉）

可以先聽原唱者的詮釋，並且在歌詞旁邊做歌唱表情記號，然後再發展出自己的詮釋寫在自己的練習稿上。

檢查自己的咬字方式（請參考：P92〈咬字祕技大公開〉）

錄下自己清唱的聲音，發音不標準或是不確定的字，最好在歌詞旁寫下注音符號。

練習身體的節奏、律動（可用按照節奏蘿蔔蹲方式練習）

最好看著鏡子練習，看看自己的表情，手腳和音樂能不能配合，學習讓身體可以完全融入到音樂裡。

跟著音樂唱並且要錄下來聽自己的聲音

檢查自己有沒有和音樂不一樣的地方喔！

如何知道自己有沒有學到呢？現在你可以用一首歌來做練習，照著每一個步驟做一次看看喔！

2 現場演唱訓練初階班

I.如何知道一首歌的風格？

分析歌曲的方式

分析歌曲的方式，會幫助你更投入歌曲和知道用什麼歌唱音色和唱出對的感情。

分析歌曲的方式

A.要先聽這首歌鼓的節奏是什麼樣的型態來判定這首歌的風格，再聽主要的樂器是什麼。例如：電吉他，管樂，鋼琴……還有它所選用的音色。當然如果有可能的話，再聽這首歌的和弦是什麼和進行的方式。若是以上什麼都不知道的話，可以請教鍵盤手或任何樂手，學樂器的人比較會知道和分析歌曲。

B.用表格來做分析：

第一.　寫下曲名，誰的歌。

第二.　一定要找出調性，key。

第三.　聽鼓的律動、樂手的和弦進行、樂器所使用的音色等音樂元素來找出曲風，若是無法分析可請教樂手。

第四.　找出歌曲速度，tempo。

第五.　由歌詞來看這首歌的who，what，when，where，how……

第六.　特別標明可能的用途，婚喪喜慶或信息，開心／難過／關係……

編號	曲名	調號 Key	曲風 Style	速度 Tempo	對象			主題			誰的歌	歌曲的用途和重點
					你	我	他	人	事	物		

小態度

分析力—洞察每個你現在面對的問題且冷靜的分析，才能讓你出奇制勝

在面對不知如何是好的事情時，用二分法來做簡單的分析。拿一張紙對摺，用五分鐘的時間把接下來這個決定的優點與缺點分開兩邊寫下來。往往這五分鐘過後，就會做出五分鐘前截然不同的決定，但卻是較理性和讓自己不後悔的決定。未來其實就是透過許多現在的決定組成的，所以分析力是十分重要的能力喔！

II.如何挑選適合自己的歌？ 選曲技巧

選歌的人要選得好，一定要聽很多歌才能有更多的選擇。在分析每首歌後，我們開始對歌曲都有一定的了解。我們選擇適合的歌來營造我們所渴望的氣氛，或是用唱的來表達自己的感覺。以下幾點是在選歌的時候特別可以分析和運用的方式：

如何知道自己的聲音特色

a. 知道自己唱誰的歌比較容易。

b. 感覺自己的聲音最像誰。

c. 最容易模仿誰的歌。

平時如何預備自己的拿手曲目

a. 寫下自己最喜歡聽的歌。

b. 在練習當中容易上手的歌。

c. 挑選不同場合可以唱的歌。

一定要用自己熟悉的歌曲演出

一定是找你最熟悉而且唱最順的（比如：至少聽過50遍以上！）。千萬不要選你沒有把握的歌。常常很多歌被唱錯（舉例：都被唱成正拍）。不要選大家都唱膩的歌，最好能唱一些新的或是自己創作的歌曲。平常最好能預備一份自己的歌單，如果臨時需要唱的話會比較容易選出適合自己的歌。

要先思考選出的歌適不適合當天的聽眾？

他們是什麼族群，大專生，上班族還是國、高中生比較多？

樂團的程度和練習的時間夠不夠？

了解樂手在技巧方面的限制和練習的時間，若是來不及就不要勉強，可以請他們回去練，等到下一次再表演也不遲啊！

有時候臨時需要或者有另外一首歌更適合當時的場合怎麼辦呢？

先問團員會不會，如果會也有時間的話就練一遍。不能練的話，就還是唱有把握的歌曲，不要太冒險。

主動力—在生活中找到學習的資源

老師從小就有唱歌夢，但要上專業的歌唱課是很貴的，所以就透過看電視來學習。在國高中的時候，寒暑假只要補習班一下課，看MTV和Channel V就是最大的享受，每個星期都興奮地在猜當週的Billboard美國流行音樂排行榜和港台流行音樂的TOP20，只要猜對了就會在家裡客廳跟著ＭＶ大唱特唱。但老師不只是聽歌、看MV，還都會去分析自己愛怎麼樣的音樂類型以及什麼拍攝手法的MV。因此那段時間就成為累積曲目，以及認識歌手的黃金時期。

Ⅲ.如何安排演唱的曲目？曲目安排技巧

上台唱歌不是只需要好聲音而已，如何有現場演唱的能力，是一個歌手成功與否的關鍵。這個章節把如何安排曲目、歌手練歌方式，以及歌手如何使用麥克風……等注意事項都囊括其中，是歌手上台前必讀的一章喔！

適不適合當天的場合和主題？
選歌不只是唱你喜歡的歌或是討觀眾喜歡的歌，而是你所選的歌適不適合當天的場合。唱的歌要隨場合改變。

了解場合：

- 歌唱比賽
- KTV 聚會
- 校園
- 預錄節目
- 尾牙
- 演唱會

如何設定歌曲順序和緊湊度？
順序：暖場（驚喜）>>氣氛高潮（快歌）>> 主打口水歌，抒情歌……>>第二主打
一般40分鐘一個set的選歌和要預備的歌曲：

第一首：開場中版歌（最好有驚喜的效果）

第二首：快歌（炒氣氛）

第三首：快歌（可帶動觀眾的或是樂手可以solo的歌）

第四首：主打的抒情歌

第五首：可以是拿手的口水歌

第六首：最讓人回味的或熟悉的歌曲

氣氛會不會弱下來？
要注意歌的調性key、節奏tempo和風格style
要用歌曲的調性、速度和型態來評估，當然也要注意歌曲裡歌詞意境是否串連。

- 若是女生要唱男生的歌，或是男生要唱女生的歌，一定要調整適合你唱的調。
- 最好不要把歌的調性調整得離原調太多，因為很多樂器的把位一換就會聽起來很怪。
- 所選出來的歌曲調性要接近，最好不要換歌的時候一下子調降太多。
- 快歌的速度要一首比一首快。
- 歌曲本身的型態給人的感覺不同，最好不要太跳tone。
 所以要適度讓聽眾感到輕鬆和有空間感，但是整場演唱聽下來要感覺到精彩。

小態度

學習力—永遠覺得自己還有進步的空間

聽不同類型的音樂，上表演課，學跳舞，去冒險……因為這些是刺激自己更進步的來源。永遠不要覺得自己已經學夠了，因為當你覺得夠了，你就停了。而停了，就代表你退後了。大環境像是跑步機一樣，一直往前，而你也要不斷跨步才能保持向前。

尊重力—沒有好好練習就去表演
是不尊重觀眾和音樂的行為

尊重自己每一次在別人面前演唱的機會是很重要的。在歌唱的路上你也一定會遇到前輩，而多請教、多謙卑、多傾聽是尊重前輩必需的態度!!倒空的茶杯才能裝進新的水，記得常常倒空自己學習，尤其當你的專業開始被肯定，或者開始聽到別人給你掌聲的時候，永遠不要忘記謙卑、傾聽、尊重比你經驗豐富的人。當你有60分，即使跟著只有30分的人學習，仍然要期許自己成為90分，你跟著60分的人學就要期許自己變成90分，再跟著與你同分90分的人學，就要期待自己成為180分，當然，當你跟到很強有320分的人學，就要期待自己成為500分！但不要忘記尊重一開始給你30分讓你邁向進步的人，這樣你也才會成為讓晚輩覺得值得尊重的人。

3 現場演唱訓練進階班

I.如何運作樂團？

樂團中每個人該做的事（這樣才玩得下去）

團長

1. 總召，對外窗口
2. 規劃表演流程
3. 帶領練習，並且要了解他們在技巧方面的限制是什麼
4. 維持團隊紀律，傾聽團員意見
5. 鼓勵團員
6. 帶領和決定團隊未來走向

團員們

1. 一起編寫樂團總譜
2. 一起規劃樂團練習
3. 彼此溝通
4. 一起寫新歌
5. 不斷學習新的技巧和聽音樂
6. 寫歌、編曲……

團員的責任和工作分配

如何選擇適合的團員：

1. 願意配合練團、表演和花時間與團員們建立好的關係。
2. 態度優異，有彈性。
3. 誠實、負責任並且忠誠（不常批評論斷或說閒話）。
4. 問問他們是不是一個平常會懂得享受音樂的人，喜歡哪一種音樂類型？
5. 他喜歡的音樂類型和團隊的類型合嗎？
6. 擁有好的音樂素養、技巧，並且能繼續栽培。
7. 有一顆受教的心：對於樂團未來的期待是什麼，以後的夢想……等。

在樂團裡應該保持的態度

1. 要彼此看顧，信任。團員們的關係就好像漁網一樣，有破洞就要用彼此相愛的心補起來，不要有事不關己的態度。

2. 凡事要謙虛、溫柔、忍耐，用愛心互相寬容，竭力保守合而為一的心。團結力量大！

3. 有準時的品格，不要遲到！

4. 預備所有需要練習的任何東西。

5. 把歌練熟再來練團才不會浪費時間。

6. 平常要有好習慣記譜，整理和歸納譜。

7. 有計畫的購買原版專輯（聽盜版的就不會覺得這個音樂有價值）。

8. 不斷保持學習的態度。

9. 找個別老師有更深的學習。

10. 多聽其他國家的音樂。

11. 多看流行音樂相關書籍、雜誌。

12. 多看別人的演唱會、DVD或網站。

13. 找機會在人前多練習、參加音樂祭或PUB等⋯⋯

14. 把表演拍下來看，細心地觀察與檢討每一次的表演。

15. 注意：沒有預備就來是很不尊重彼此和觀眾的行為！

一般練團程序：

1. 可以先彼此分享近況。
2. 團長報告：練習曲目和順序，關於樂團的事務……等。
3. 主唱在練團時一定要先暖嗓和清唱之後再開始。
4. 樂團可以先設定好樂器。
5. 若是新歌有demo的話，可以先聽一遍再開始練習。

小態度

計畫力─沒有計畫目標會失焦，
一定要有計畫練習才會有突破

老師每一年過年必做的一件事就是重畫我的人生十字架。
在年曆上畫上一個X軸與Y軸，中間點是現在的年齡，X軸的左右象限各代表是過去與未來的十年。

過去十年最開心的事	未來十年計畫
過去十年最遺憾的事	未來十年最不想發生的事

隨著年齡的增長，我們的價值觀都會改變，而每一年的十字架就是讓我重新計畫自己最好的時間，而一年過後再一次看的時候，就會發現不一樣的自己。

Ⅱ.團譜一堆怎麼辦？團譜整理

　　每本歌唱的書籍都有講到很多的練唱技巧。而在這本書中我們特別寫到如何做資料（歌譜）規劃和管理。其實這一點非常地重要，因為當我們有一個好的架構，我們才能夠有計畫和有效率地去拓展。專輯和唱的歌曲只會越來越多，因為音樂量的需求也會越來越高。我們都不斷地在創作，所以歌曲也只會越來越多。

　　那麼，我們要如何才能讓歌手＆團員有效率地歸檔和練習所有的歌曲？如果你有一個非常好的資料庫架構的話那就容易多了，如果有新進的團員，也可以很快地進入狀況和練習。有兩件事是可以幫助歌手和樂團的：

1.歌手建立歌詞譜，樂手建立樂譜：
建議分開建立，因為需要看的東西不一樣。

● 所有唱過或彈奏過的歌曲、歌詞，或以什麼歌手、樂團出的，用歌名的筆畫或專輯名稱來編排。

● 一定要建立自己看得懂的目錄。

● 每一首歌要有自己的編排號碼：最好看得出來是哪一張專輯裡的第幾首歌。

● 最好有歌詞的編排號碼和搜尋捷徑。

● 每一份歌詞不僅有歌詞，還要有原來的譜或樂手自己記錄的譜。歌手最好還要有一份和聲譜。

● 每一份譜裡可以寫下不同的詮釋記號，男女調、速度、幾小節前奏和開頭樂器、曲風。樂手在譜上可以記下要solo的地方，唱和聲的可以記下什麼時候唱進來，以及歌曲進行的順序（參考P120：〈如何有效率地練歌〉）。

2.建立一個流通訊息的空間、部落格或建立自己的網站

a. 上傳所有歌詞檔,建立目錄(樂譜比較困難,不過可以掃描後上傳)。

b. 上傳所有需要與和聲或是樂團練習的音樂或是demo。

3.每一位歌手或是團員都可以建立自己的檔案

自己可以預備一個大型的黑色三孔檔案夾,每一張歌詞或樂譜都用透明袋放。每一次需要練習的歌就可以輕易地找到而且方便取出或是歸納。

Ⅲ.歌手跟樂團總是搭不起來怎麼辦?

Vocal玩團與跟團

老師一般會建議和音歌手們與主唱能獨立練習,不跟樂團。因為如果大家一起練習的話,歌者會很難專心聽到自己的聲音,以致於無法好好練習。所以和樂團一起練的話,很難達到歌唱練習的效果,歌者很難聽到他們自己練習的拍子和音準,因為樂團聲音太大蓋過他們了。那麼和音歌手在唱現場的時候要如何來與樂團配搭呢?下面有一些給vocal們的撇步。要記得,不知道的歌曲細節一定要主動問主唱,不要不好意思喔!

1. 聽每一首歌是如何開始,比方說:

● 是用什麼樂器開頭?前奏有幾小節?

● 歌曲是講話開始、跳舞開始、直接唱主歌,還是從副歌開始?

2. 練團時眼睛時常注意一下鼓再唱，這樣會培養節奏感而且不會趕拍子。

3. 耳朵聽鍵盤或是那首歌的主要樂器，可能是電吉他或其他樂器。

4. 眼睛也要不斷地觀察主唱，看他怎麼唱，好配合他跟著他的律動。很多時候主唱想唱的方式未必和我們所練的一樣。

5. 盡量感覺音樂的律動和每個樂手所彈奏的輕重音。

6. 尤其是要聽著鼓的節奏，因為歌者最容易從他的輕重來感覺曲子的重音。這就和唱歌時要找到呼吸點一樣。

小態度

忍耐力──在遇到環境不如預期的時候不放棄

在唱歌的路上一定會有遇到瓶頸或挫折的時候，有外界各樣的聲音，甚至有一餐沒一餐的壓力。但是，在壓力來到的時刻也就是淬鍊出更精彩生命的時刻。就像種子上面一定要覆蓋重重的土一樣，壓力是成長的養分，所以在遇到挫折的時候更多鼓勵自己帶著忍耐力往前走吧!練習是一個過程，需要努力忍耐才會達到目標。

IV. 歌手上台要注意什麼？

歌手上台須知（建立有自信的表現方式）

1. **歌手需要永遠看起來是預備好立刻可以唱的：**
常常有人把麥克風拿得太低，把手放在背後或是眼睛不知道在看哪裡啊！
那要怎麼做才像是預備好的呢？應該要兩手緊握麥克風，放在胸前。
一來離口比較近，隨時跟唱得到，二來看起來比較有自信。

2. **歌手要控制與麥克風的距離：**
- 講話的時候可以靠近一點，但是不要忽然大小聲。
- 呼喊時距離要拉遠一點，以免嚇到大家也使喇叭受傷。
- 唱高音也要稍微拉開一點，以免大家一起唱的時候會聽起來太尖。
- 唱低音要貼近一點，以免聽不到。

3. **眼睛不要看地上、天花板或舞台正前方的任何人或者東西：**
要與觀眾保持好的眼神對話。Eye contact is everything to the audience.

4. **不要常常閉著眼睛，要敏銳於現場的狀況。**

5. **犯錯時不要吐舌頭或讓觀眾察覺犯錯了。**

6. **團隊中有人犯錯時不要去看或反應，
不要讓觀眾發現犯錯了。**
注意：不要讓觀眾在享受的時候分心了。

7.要穿一雙舒服的鞋。建議女生可以穿防靜脈曲張的襪子喔！
在唱歌的時候我們要很自在，有自信，不要讓身體有不舒服的東西在身上，
免得成為表演時的負擔。但是為了舞台效果，有時候也要衡量視覺上是否好
看。

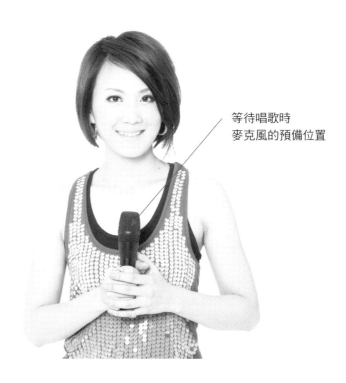

等待唱歌時
麥克風的預備位置

小態度

負責力—在每個學習與表演的機會中都全力以赴

當機會一個一個來的時候，負責力是讓你的學習與演出保持在一定水準的關鍵。負
責力不只是在生活中不斷累積上台的點子，演出前充分做功課，甚至連「準時」都
是對自己一種負責任的態度。而且當你無論對象、無論場合的大小都可以做到時，
負責力就可以帶出別人對你的信任。這甚至也是老師到現在都在學的功課喔!一起加
油！

４ 現場演唱訓練技巧班

I.如何帶領現場氣氛？ 使大家high起來的功力

在台上要怎麼抓住所有人的目光以及跟你的戰友們一起展現出最好的一面呢？
這個章節提到了許多臨場的小技巧，讓你有大明星的風範，使整個表演都令人
眼睛一亮。

舞台經驗還不多的時候，這整個流程是需要設計的。營造一個現場氣氛是很重
要的，就好比如果你在一個非常浪漫的氣氛下約會，在對話中就常會深深地被
感動，或像我就非常注重餐廳的氣氛，因為會影響到我的食慾。

因此我們要去營造一個很high、或是活潑還是搞笑的氣氛來帶動聽眾。在出場
時，要看起來有自信、知道自己在做什麼和釋放潛能的氣勢。

在唱抒情歌時，必須營造一個內心感動的氣氛，不再只是用理性思考，而是與
聽眾面對面溝通的關係中。這也就是所謂的製造氣氛，這將會左右你的演唱是
否成功。所以一定要在開始演唱前先練習寫下你演出的流程喔！如此才能萬無
一失！

1.選歌：參考如何分析歌曲的方式

2.了解歌曲的調性、速度和型態：參考如何分析歸納一首歌

3.歌曲轉接的方式：
轉接點從主持人把時間交給主唱，從快歌接到慢歌等⋯⋯可以用以下方式轉
接：
● 以講話開始（請參考下列第4點）

● 用氣勢帶動（請參考下列第5點）
● 以樂器帶動（舉例：以鍵盤改變音色來營造氣氛，或鼓漸弱，轉強，漸慢等……）

注意：不要有間斷，失去了表演tempo而有尷尬的氣氛的時候。若是有的話也儘量不要說一些負面或是道歉的話。

連接詞可以寫下來並且背起來（大概30秒），用歌詞與觀眾對話或者說個個人的小故事來串連。最好是能帶到下一首歌的歌名、第一句歌詞或是歌曲的內容。

舉例：
● 開場前要說的
● 開場後接快歌帶動氣氛的
● 接慢歌前要說的
● 演唱結束後的感謝詞

注意：當快歌轉到慢歌時，不要再讓聽眾把焦點放在效果或者舞者或是其他東西上，而是接一段話讓聽眾的心融入歌曲和把焦點放在主唱的身上。

其他注意事項：

講話要說慢一點，口齒清晰一點。要善用抑揚頓挫的語氣來表達。

唱快歌時不要語氣沉悶，有氣無力或表情呆滯。唱抒情歌時，不要太急躁或太過興奮以免越唱越快。你唱歌的速度會影響觀眾的情緒和他們的心情。

其實別花太多時間說話：不用在每一首歌之間介紹每一首歌曲，不善於言詞的人就儘量減少說太長的話。觀眾如果不夠熱情，可以適度地給他們暗示，不要說責備他們的話。我們可以用鼓勵的口氣說：我聽不到你的聲音，讓我們來唱

大聲一點！若是真的不確定說話可以帶來正面效果，那就不要硬說，不然會顯得很空洞或不知所云。不要說不真誠的話，因為觀眾會知道你的心。最好把要說的話先寫下來。

有幾種情況下說話是有幫助的：

1. 聽眾還沒專注在你身上時
2. 看到有很多新觀眾（第一次見面的族群）
3. 歌曲要帶到完全不同的氣氛中
4. 要邀請觀眾與你有互動，一起揮手、打拍子或者是一起唱的時候。

4. 保持音樂的流暢：

不要唱完一首就沒有銜接住。分享的時候音樂還是要繼續，要讓音樂保持流動。不要害怕靜默，但是不要停太久，不要超過15-20秒……不然，有些人的注意力就會飛走了。樂器要營造的氣勢以及哪一首歌會有樂器solo部分，都要事先跟樂手溝通好。事先練好以免在帶的時候會混亂，但可以隨著當時的狀況而有變動。有一些歌可以反覆多唱幾遍，有的時候要唱久一點才會唱到人的心中。

5. 以氣勢引導觀眾：

拍手（動作可以大一點，但是要自然）。
呼喊（眼睛要注視遠方）。

舉例：歌手或團體的名字。
● 跟旁邊的人說：（……）
舉例：跟旁邊的人說：讓我們一起high起來！

注意：要說慢一點，口齒清晰一點，字數不要太長。

◉ 一起跳舞
◉ 可以是歌曲中的一小段主打舞蹈（千萬不要太老掉牙像帶動唱，除非適合那天的聽眾）
◉ 提出問句

舉例：今天有哪裡來的朋友在我們當中？（國家、城市或單位……）
◉ 高舉或揮動螢光棒
◉ 帶回主題： 不斷提醒或者回應當天的主題

小態度

熱情力─永遠不要忘記當初為何要唱

老師最愛的一個英文單字就是「passion」，在所有的音樂種類裡，只有一種音樂叫「passion」，就是描述耶穌可以為了愛付上犧牲生命的代價，為我們死在十字架上的音樂。而我們生命中有什麼是讓你覺得付上時間、金錢甚至一切代價也在所不惜的呢？永遠不要忘記當初為何選擇要唱歌，能讓你甘心付上代價的那就是你的熱情所在。

自省力─自省是讓自己每天睡覺前能安然入睡必做的一件事

吾日三省吾身，這是我們從小學到大的。當我們真的可以做到時，你的生活就開始會離開原地打轉的景況，尤其當你記錄下來你每天的沉澱，其實很快地就會發現自己的特殊循環。如果你是愛寫部落格的人，不妨好好經營自己的部落格，將自己的心情和生活階段做一個完整的紀錄，讓自己更認識自己。

II.上台前十分鐘該做什麼？ 上台速成祕笈

上台前十分鐘是針對暖身、用氣與暖聲，以及找到共鳴作為上台的預備。

步驟一：拉筋暖身

1. 雙腳橫跨打開蹲馬步。
2. 雙手向上伸直，十指緊扣向上拉。
3. 向上拉數六拍後向左拉。
4. 向左拉六拍後向右拉。
5. 最後停在中間位置，向上拉數六拍。

步驟二：用氣與暖聲

1. 用彈唇模仿摩托車的聲音（從低音到高音循環）。

2. 選一首等一下要唱的歌，從頭到尾用彈唇唱一次。

3. 用「快速短呼吸」的方法吐氣100下，讓橫膈膜的肌肉暖身。

步驟三：找到共鳴

將手放在頭腔共鳴的位置，把歌詞讀一遍。

步驟四：清唱

1. 選一首等一下要唱的歌。

2. 抓到音高後,可以拍手打拍子唱,請大家要注意速度喔!

如何克服緊張

三個造成緊張的原因:

憂愁　　對未發生的事有過多的焦慮,例如:缺乏練習!

壓力　　因無法掌控的狀況而產生極度緊張的情緒,
　　　　　　例如:人多想上廁所怎麼辦?

恐懼　　對危險災害痛苦有極大的不安,例如:怕被批評。

請在台上把以上3點都交託給上帝,因為祂在沒有難成的事!

注意:不要讓自己在歌唱當中心臟跳得太快(用呼吸法來控制),要冷靜否則氣會不順,唱不好喔!

建議:

1. 平時要多練習、多預備,累積自己的拿手曲目。在唱歌前不要太忙以致於心定不下來。

2. 不管你對今天的歌有多熟都要帶歌詞。在上台前一定要再看過一次,記住歌詞和歌曲的順序。

3. 不要與人有太多的交談以免不能安靜。

4. 在腦海裡常思想整個台上的氣氛、畫面和要說的話。

5. 多做一些放鬆的呼吸和拉筋。（參考P37：拉筋練習）

6. 上台後要專注在演出的完整，而不是在人及他們的反應上。

7. 動作大而自然會幫助你放鬆，越拘謹反而越緊張。

小 態 度

祈禱力—讓一切所經歷的都是有意義

就像大提琴家馬友友所分享的，練琴是他唯一僅次於禱告的每日活動。而禱告則是每一天我們不可缺少的生活重心，祈禱就像是圓規的圓心一樣，當圓心站得穩，半徑（夢想）就可以展得長，圓就可以畫得大。而這個大圓就讓你的夢想不只是大，而且大到有別人。你就會不只為自己禱告，你也會為別人祝福，而你就成為一個祝福的出口，讓身旁的人都蒙福。

Ⅲ. 在台上常慌成一團怎麼辦？

Live表演中的溝通方式

Live演唱是最考驗歌手和樂團功力的方式。

因為現場的突發狀況很多，所以「手勢」就成為主唱與樂手之間最好的溝通橋梁。或是我也跟過一些團是用talkback來讓樂手們知道下一段他想做什麼。讓我們先來學習用最傳統的方式「比手勢」。

如何練習用手勢來做溝通呢？

當然要在練團的時候先與樂手溝通好習慣的手勢與那首歌的順序。如果是copy的歌，你可以練習聽著音樂跟著比手勢。當然還要時常看演唱會或DVD，觀察別的主唱在演出時串連的技巧。

手勢什麼時候比？

通常是在換歌曲段落時的前兩小節就要比了。不然會太慢，樂手來不及跟上。通常要換的時候樂手會抬頭看你，這也是練習彼此默契的時候喔！

一般手勢的舉例：

1. 第一段主歌比1。
2. 第二段主歌比2。
3. 副歌比一個C代表英文的chorus，也就是副歌的意思。
4. 橋段比一個往下的大拇指，代表歌曲往下走。
5. 升調比一個大拇指往上代表上去。（通常升調只會升半音喔！）
6. 尾句比小拇指，代表最後反覆（通常是兩小節）。

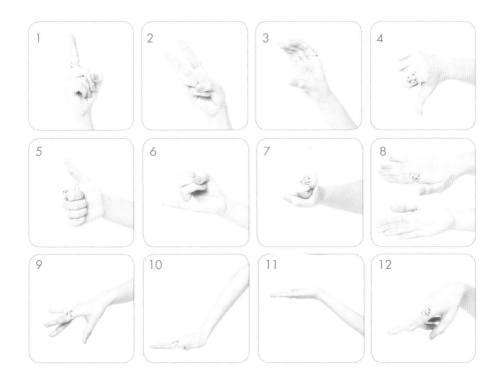

7. 結束比拳頭，代表結束這首歌。

8. 換歌比翻書的動作，代表要進到下一首歌。

9. 自由發揮（solo）的部分比彈鋼琴的手勢，代表大家進入自由的即興。

10. 音樂要漸弱比手掌往下。

11. 音樂氣勢要起來比手掌往上。

12. 兩隻手指比鍵盤代表只要鍵盤彈奏，其他樂器通通不要彈。

　　當然你可以比你要的樂器或是要solo的樂器。

IV. 現場怎麼試音？ 主唱與樂團試音順序

一般樂團編制：

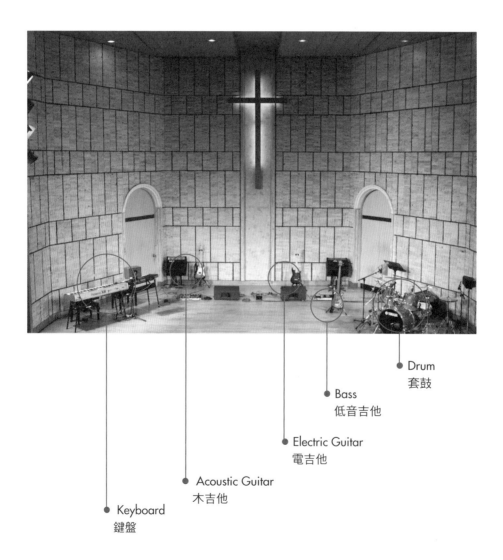

Drum
套鼓

Bass
低音吉他

Electric Guitar
電吉他

Acoustic Guitar
木吉他

Keyboard
鍵盤

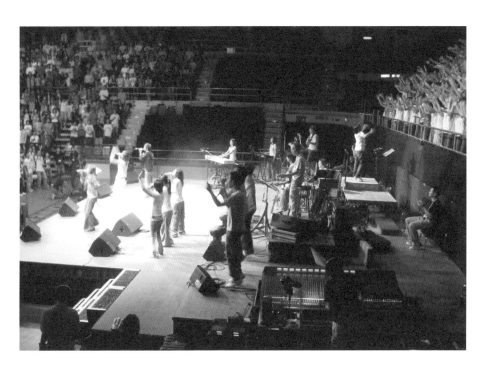

試音流程：

1. 鼓：大鼓，小鼓，鈸

2. Bass低音吉他

3. 木吉他

4. 電吉他

5. 鍵盤

6. 走一首歌，來調整樂器監聽音量，以及外場的音量。

主 唱 ， 和 聲 ：

（假設）前方兩位主唱，後面四位和聲

1. 試音流程（請參閱歌手如何使用麥克風與試音方式）。
2. 兩位主唱輪流清唱試音。
3. 兩位主唱一起清唱，再確認個人監聽音量夠不夠。
4. 四位和聲個別輪流清唱試音。
5. 四位和聲一起清唱，再確認監聽音量的個人音量夠不夠。
6. 所有主唱、和聲一起清唱，再確認監聽音量以及外場音量。
7. 最後主唱、和聲與所有樂器一起走一首歌，最後確認監聽個人音量和所需要的樂器
 音量都平衡。

小態度

溝通力─溝通是讓彼此都明白彼此的意思，進而找到解決的方法

很多的誤會都是從無法有效的溝通開始。溝通是不斷要學習的功課，總要記得快快地聽，慢慢地說，讓彼此真的懂得彼此的意思，又或者停一停，讓自己分析好情況再溝通。每個領域都需要團隊與溝通，因此溝通力是每個人必備不斷學習的態度喔！

結 語

最後老師用兩個「小態度」來作為最後的叮嚀。唱歌的路很長，你我要學的當然都還有很多。但是從學唱歌、不斷地表演到開始教學傳承，過程總是最美的回憶。因此，把握現在你所擁有的，將現在的你發揮到極致吧！

分享力——當你越分享時就學到越多

在唱歌的路上你的敵人永遠不是你的對手，而是你自己。因此不要害怕別人比你強，不要害怕跟人分享你自己所會的，分享並不會讓自己少了勝利的機會，讓減法思想離開你，分享和給予是一種加法原則，當你將經驗給出去的時候，是你在向自己的自信加分，因為你是豐盛的，因此你可以給得出去。

給予力——當你內心感受到豐盛與滿足，
你給出去的就會心甘樂意

很多人問之懿和宛凌老師為什麼要出書？教唱歌有很不錯的收入啊！為何要花加倍的精神寫書呢？因為我們有一個共同的夢想，就是希望將我們所學所教的分享給更多喜歡唱歌的朋友們，讓每個人都可以盡情享受唱歌的快樂！我們可以面對面教的學生有限，但是透過書可以祝福以及澆灌許多愛唱歌的夢想，讓這些夢想有更大的空間可以長大。這是這套課程最後一個態度，但也是最重要的一個，人因分享而快樂，因夢想而偉大！繼續在你唱歌的夢想上加油，有一天你會找到屬於你最美的舞台。

之懿的感謝 ♫♪

首先我要感謝上帝，是祂親自用我的夢想呼召我來寫這本書，沒想到這也成為了這本書的書名。祂希望我能夠把以前在音樂學院裡所學的記錄下來，我過去歌唱比賽的經驗，還有在約書亞樂團教導許多不是音樂背景的Vocal們，和教導一些非音樂背景的藝人歌唱的經驗，和祂所啟示我的教學方法，都記錄在這本書中，讓更多人能夠透過這本書來學習歌唱。是上帝親自感動我邀請宛凌老師一起將聲樂和流行音樂的唱法融合一體，因為這都是祂所創造的聲音，整合這兩種不同的聲音面向，能夠更完整地為聲音進行全面訓練，而這些寶貴的心血最終都在這本書裡。我相當感謝宛凌老師非常地用心和帶著極大的耐心和我一起寫這本書。謝謝宛凌，我們一起出了三本書和發想聲創教育坊，我們有著共同的心願，就是期待許多喜歡唱歌的人能夠有一本最好的工具書，讓他們能夠真的把想唱歌的心願完成。

我要感謝我的先生，在製作影音教學的路上幫助我，也陪伴我走過很艱難的路，當時我剛生孩子，還經歷了小中風。

我要謝謝約書亞樂團的 Vocal們，讓我可以帶著你們一起練習，雖然我們在練唱時，總會有一些摩擦，大家也會沒耐心，甚至於我也是，但是很感謝你們和我一起走了二十年的路程，也幫助我精進了每一次的教學，讓我在寫書和做影音教材時，給了我許多在教學上的創意。特別謝謝Norie羅老師和歌唱老師州邦，沒有你們的幫忙，我真的沒有辦法記得我曾經教過什麼，或者我在課堂上面說過什麼，練習的時候講過什麼重點，謝謝你們一直為我記錄，也謝謝歌唱老師州邦在教課的時候不斷地推廣這本書。

我非常感謝我的好朋友和戰友璽恩，幫忙我們拍攝每個示範動作，她的動作都非常的正確，她也是國立藝專聲樂系第一名畢業的高材生，現在璽恩是一位流行演唱的歌手，可以說是橫跨古典音樂和流行音樂最好的代言人，也是非常棒的歌唱老師，在我心目中絕對是台灣其中一位我最喜歡的歌手。謝謝妳一路幫

助我、鼓勵我，在我最需要的時候總是陪伴在我身邊。

我要謝謝培園總編和大田出版社團隊。我和宛凌去的第一個出版社就是和大田洽談，沒想到你們很快就答應願意和我們簽約！謝謝培園對我們的肯定，把我們當成朋友，當我們在寫這本書時，我們根本不知道誰會幫我們發，但是我們還是寫了，謝謝培園幫助我們發想更多書裡面的內容，讓我們去寫、讓我們去構思，一路上也陪著我聊天，還有Dalia和我一起聊人生的路程，謝謝有你們。

宛凌的感謝

感謝耶穌每天都用啟示的話語幫助我，讓我天天被祢的愛充滿！
感謝爸爸總是對我大有信心。
感謝媽媽發揮國文教授的專長與媽媽的愛，在除夕夜都幫我校稿。
感謝妹妹使用十足的創意在初稿中畫出一張張美麗的示範圖。
感謝弟弟每次都帶給我無限的歡笑。
感謝老公於再版時的支持與陪伴。
感謝台北靈糧堂的青年牧者們的關愛及教導。
感謝大田出版社專業的團隊，讓一本歌唱書出現了多種不同的可能。
感謝之懿姊，能跟妳一起寫到第三本書且成立聲創教育坊，是我最大的榮幸。
感謝跨界古典流行的歌手璽恩，妳敬業的態度與專業是這本書最棒的代言人！
感謝北藝大及淡大的小組員們，你們的禱告、鼓勵以及扶持是我最大的溫暖！
感謝每個愛唱歌的讀者，耶穌愛你！我也愛你！
（特別感謝唐鎮教授與康美鳳教授於百忙中細心地校對與指導本書的內容！）

來自學生們的分享

♬✦ **李匯晴（阿綠）** Sunny4樂團主唱／比拉迦敬拜團主領

學唱動機：希望知道正確的發聲及訓練方式

和宛凌老師學唱歌讓我更了解自己的聲音特質並且鍛鍊到很多歌唱用的肌肉，讓我演出和服事上對聲音有了完全不同以往的用法並更有自信，在老師的指導和鼓勵下，我可以更肯定地說：I am a singer！

♬✦ **楊孝君** OverDose樂團主唱／模特兒

一直以來都自認為唱歌比身旁的人好聽一些，幾年後有機會進入專業的錄音室錄音，才發現唱歌原來有這麼多的技巧就藏在我們的身體裡，像寶箱一樣，需要一把專屬的鑰匙來打開它。

直到遇到了之懿老師與宛凌老師，我開始真正地認識歌唱技巧這件事。由於我從小唱歌都只有唱給自己聽來練習，沒有真正地放出來唱，加上喉音又很重，常常喉嚨容易沙啞，但我開始接觸對呼吸的練習與橫膈膜的訓練，能夠漸漸掌握腹式呼吸的方法，找到正確的歌唱位置，喉嚨的負擔漸漸少了，也開始了解運用身體不同的位置所發出的聲音，能增添聲音表情的廣度，這就是身體共鳴位置的轉換，更幫助我認識了自己的聲音特質。

♫ 吳筑筠　前MOMO電視台爆米花姊姊

常常聽人家說，唱歌就像說故事一樣，但如何「說」個好故事已經不簡單，更何況把故事「唱」出來；以前當我在唱歌的時候，明明有超級無敵豐沛的情感和想法想傳達給大家，卻總是不如我想像……常常已經唱到聲嘶力竭，淚流滿面，但就只我一個人在那裡感動得要命，別人卻不知道我怎麼了……

變身歌唱達人的訓練課程是我歌唱裡的「關鍵十課」，腹式呼吸幫助了我傳達情緒更有力量和完整性；共鳴咬字祕訣和歌唱技巧的訓練更是幫助我如何精準傳達歌曲裡的意境和想法，它讓我不只喜歡唱歌，別人也更喜歡聽我唱歌了！

♫ 梁意懷　舞者／老師

學唱動機：想要成為可唱可跳的歌舞劇演員

宛凌老師的教學非常活潑生動，並且老師會因材施教，讓我很短的時間內就可以有很大的進步。真開心可以跟老師學習。

♫ 鄭敏智　教會敬拜團主唱

因本身需要在樂團唱歌，常感到發聲方法及技巧上很卡而沒信心，在跟宛凌老師學習的過程很享受也很被激勵，更重要的是扎實！

每次唱歌時，老師所教的內容都會不自主地浮現在腦海中，幫助我正確歌唱及情感表達！可見老師功力之深厚。

♬. **劉芳怡** 演唱會和聲／錄取好萊塢流行音樂學院

學唱動機：想做個真正的音樂人

我不是一個天生就會唱歌的人，但幸運的是，我在不同的階段受到了之懿老師以及宛凌老師的教導，兩位老師專精的領域不同，之懿老師豐富的音樂性和宛凌老師沉穩扎實的基礎功，為我的音樂路上開啟了兩道很重要的門，讓我更堅定了要走在歌唱的道路上。感謝兩位老師無限的細心與耐心，從不計較要提供我多少資料或陪我練習多久，也因為有她們有效的訓練，才讓接下來即將前往國外念流行歌唱的我不再害怕也更有信心。

♬. **蕭煉英** 國立台北藝術大學聲樂研究所

我覺得如何正確練歌是非常重要的，而這本書教的算是練歌最簡明易懂的祕笈，提醒了我們自己本來就該知道的事情，可以更系統化地執行，呈現非常好的效果。

♬. **陳明君** 輔仁大學社會學系

老師的教學和教材就像扎實的心法和招式，越多練習就越感到自己的不一樣。像是呼吸和共鳴，了解到正確的發聲法後，以前不敢練的歌，現在也會嘗試了呢！拿學習前、後的錄音檔比較，我想說：「進步的感覺真好！」

♬ **吳孟純** 國立台北藝術大學聲樂研究所

當有機會接觸到歌唱教學時，感謝神又向我開了一條道路，心懷感恩經歷這段路程。

在跨越古典美聲唱法與流行音樂唱法之間，很多部分都要重新思考。這實在對我幫助很大，如何用我所擁有的專業融會貫通在教材中，如何分析、如何正確地練每首曲子……書中的步驟很清楚，讓我只要照著練習，就看得到顯著的進步！感謝上帝造我們每種不一樣的美妙聲音，讓我們可以在歡唱中得釋放、得醫治。Amen！

♬ **葛恬恩** 國立台北藝術大學聲樂研究所

因多次參與音樂劇，更讓我對於聲樂、音樂劇以及流行歌唱法和聲音定位產生疑惑！在一次與宛凌分享討論的機會下，她給予我一個明確簡單的整理（流行歌聲音放在上牙；音樂劇放在鼻上；聲樂則是混合，且放在頭上共鳴）。

哇！真的解答了我心中的疑問，在我實際練唱時，也有了新的突破。現在我唱流行詩歌也不再這麼多鼻音且不傷聲音，在主修上也有更精進的技術了！原來，可以不用「想太多」！謝謝宛凌！感謝神賜下智慧～～將一切頌讚榮耀都歸給祂！

♫ **鄭揚恩** 台灣藝術大學電影系

最有獲得的內容：如何正確練歌

我不是一個很會唱歌的人，所以需要很多的練習。在做完前面教的暖身之後，照著練歌的順序練習，特別是清唱的部分，多唱幾次之後就越能掌握歌曲與音準，以前在KTV唱不好的歌也進步很多。

♫ **陳其筠** 延平高中學生

從一些基本的，像平常對喉嚨、聲音的保健，在舞台上的台風與小動作；到歌唱方面的一些技巧，像轉音、滑音和咬字，共鳴的部位，都有很完整的介紹，也在課程中認識了一些對唱歌同樣有喜好的朋友，可以說是大豐收啊！

你的聲音煥然一新了嗎?

寫下你從本書得到的收獲,並分享給你身邊的每一個人:

creative 152

我想把歌唱好
一本沒有五線譜的歌唱書（三版）

作　　者｜曹之懿‧蔡宛凌

出 版 者｜大田出版有限公司
台北市一〇四四五中山北路二段二十六巷二號二樓
E - m a i l｜titan@morningstar.com.tw　http://www.titan3.com.tw
編輯部專線｜(02) 2562-1383　傳眞：(02) 2581-8761
【如果您對本書或本出版公司有任何意見，歡迎來電】

填回函雙又重禮
① 立即送購書優惠
② 抽獎小禮物

總 編 輯｜莊培園
副總編輯｜蔡鳳儀
行政編輯｜鄭鈺澐
校　　對｜金文蕙
美術設計｜王瓊瑤

三版一刷｜二〇二〇年十二月一日　定價：三六〇元
三版二刷｜二〇二二年三月三十日

購書E-mail｜service@morningstar.com.tw
網路書店｜http://www.morningstar.com.tw（晨星網路書店）
讀者專線｜TEL：04-23595819#212　FAX：04-23595493
郵政劃撥｜15060393（知己圖書股份有限公司）
印　　刷｜上好印刷股份有限公司
國際書碼｜978-986-179-605-5　CIP：913.1/109012750

國家圖書館出版品預行編目資料

我想把歌唱好：一本沒有五線譜的歌唱書
（三版）／曹之懿‧蔡宛凌著.
臺北市：大田，民109.12
面；公分. --（Creative；152）
1.歌唱法
ISBN 978-986-179-605-5（平裝）
913.1　　　　　　　　　109012750